Designing From Scratch

從零開始
學設計

平面設計基礎原理

北村 崇
Takashi Kitamura

前　言

接近三十歲的時候，我在朋友的影響下產生了要從事設計工作的想法。但我之前從未接受過設計或與藝術相關的教育，一切都是自學的。為此，在進入設計行業之前也經歷了很多困難。

經過多年的經驗累積，我成為了一名設計師。隨著知識的不斷累積，我發現自己並沒有真正能夠讓事務所的員工及在工作中協助我的人理解我的設計。於是，我開始思考，對於想要學習設計的朋友們，我應該如何向他們傳達我的設計理念呢？

在此背景下，正好本書的編輯三津田治找我聊天，說起現在很缺乏偏重設計知識運用、內容實用且提供多種小技巧的設計類圖書。說著說著，話題自然就轉向了如何出版一本符合上述要求的書。於是，我就開始了本書的策劃及撰稿工作。

相澤奏惠和鈴木舞皆是設計初學者，也是我一直以來想要向其傳達自己的設計理念的對象，其二人協助我進行了書稿的審讀，以確保本書的內容確實能讓初學者理解。結果出乎意料，很多地方的表達不盡人意。他們二位在基礎詞彙、文字敘述、知識點等方面，指出了很多從專業角度很難意識到的問題，並提出了很多詳細的建議。根據這些建議，我又增加了具體範例及實用性方面的解說，並且增加了有關設計思維方法的內容。經過這些修改後，我可以很自信地說，本書的品質是有保證的。

設計有其理論依據。

一直以來，大家都理所當然地這麼說。為此我也學習了理論，並將其用於實踐。如果大家能夠透過本書多少學到一些設計方法，並且將設計傳遞給更多的人，我將非常榮幸。

最後，感謝在本書的撰稿過程中給予很多建議及意見的相澤奏惠和鈴木舞，以及一直堅持陪伴我到最後的三津田治和所有提供幫助的朋友們，當然還要感謝購買本書的讀者朋友們。

北村崇

目錄

序章
本書中的設計範例 —— 001
0-1　應用所學技巧，可進行如下設計 —— 002
本書中出現的設計範例 —— 005

第1章
關於設計 —— 009
對構成本書的七個章節、三大設計分類及設計師必備的七大能力進行解說。可以說本章是對本書的概述。

1-1　本書概要 —— 010
設計和藝術的區別 —— 011
設計的要素與基礎 —— 011

1-2　設計的分類 —— 013
美的設計 —— 013
功能性設計 —— 013
訊息設計 —— 013

1-3　設計師必備的七大能力 —— 014
技術 —— 014
想像力 —— 014
知識 —— 014
溝通能力 —— 014
理解力 —— 015
感性 —— 015
經驗 —— 015

第2章

版面 —— 017

版面也遵循一定的原理及規則，有規律性的要點。其中第一步可以歸納為群組、重複、對比、對齊這四個基礎。掌握本章所述內容可以令版面更上一層樓。

2-1 版面的基礎 —— 018

群組 —— 019
重複 —— 020
對比 —— 021
對齊 —— 026
黃金比例和白銀比例 —— 032

2-2 引導視線 —— 038

Z 形 —— 039
F 形 —— 039
N 形 —— 040
利用思維習慣的引導 —— 041
圖像具有優先性 —— 042
利用人物照片來引導 —— 043
留白 —— 044

2-3 版面的實踐 —— 046

簡化為黑白稿和圖形要素來構思 —— 046
版面的關鍵點 —— 048

第3章

造型 —— 051

本章節在認識形狀的意義和作用的同時，解說實際繪製圖形時的關鍵以及思維方式。一起從設計的角度來看造型。

3-1 造型的基礎 —— 052

形狀給人的印象 —— 053
造型 —— 056

3-2 圖形與符號 —— 059

圖形與符號的作用 —— 060
根據用途將符號分類 —— 062

3-3 符號表現的關鍵點 —— 064

根據特徵將符號進行分類 —— 065
符號內容的分類 —— 067
根據用途和情況的設計思路 —— 070

3-4 造型的實踐 —— 072

製作圖符 —— 072
創意訓練 —— 074
處理圖像及圖形的關鍵點 —— 076

第4章

色彩 —— 079

透過具體的色彩及實例，學習構成色彩的要素及其給人的印象，還有色彩的具體處理方法。首先要認識一下色彩的種類以及電腦、印刷品上的顏色有什麼不同。

4-1 色彩的種類 —— 080
光源色和物體色 —— 081
光色三原色RGB（加法混合） —— 082
色彩三原色CMY（K）（減法混合） —— 083

4-2 配色 —— 084
色相 —— 085
明度 —— 086
彩度 —— 087
色相配色 —— 088
色調配色 —— 090
決定關鍵顏色 —— 092

4-3 色彩的特性 —— 100
色彩給人的印象 —— 101
辨識度 —— 104
醒目度 —— 105
前進色・後退色 —— 106
膨脹色・收縮色 —— 107

4-4 配色的實踐 —— 108
如何決定基礎色 —— 108
配色的關鍵點 —— 110

第5章

文字排版 —— 113

文字也是設計的重要一環，首先學習一下字體及其構造等基礎知識。結合實例掌握什麼樣的字體、字符大小、文字間距（字距）及行距才是理想的，如何處理才能讓文字更加美觀。

5-1 字體 —— 114
什麼是字體 —— 115
宋體（有襯線字體） —— 116
黑體（無襯線字體） —— 117
粗體字 —— 122
斜體字 —— 123
日文字體與英文字體 —— 124
其他字體 —— 127

5-2　文字排版 ── 128

　　文字給人的印象 ── 129
　　文字間距（字距） ── 131
　　行距和行寬 ── 133
　　文字的加工 ── 135

5-3　文字排版實踐 ── 136

　　根據視覺效果調整 ── 136
　　文字排版的關鍵點 ── 139

第6章
設計的思維模式 ── 143

本章主要解說UI/UX這類跟使用者息息相關的設計到底是怎樣存在的，並介紹如何利用設計中的溝通、人物像、可及性、固有概念及其影響、行為引導、擬人化與輪廓線等因素，高效建構UI/UX設計的方法。

6-1　以人為本的設計 ── 144

　　什麼是UI / UX ── 145
　　溝通 ── 146
　　人物像 ── 148
　　可及性 ── 150
　　固有概念及其影響 ── 152
　　行為引導（nudge） ── 154
　　擬人化與輪廓線 ── 156

第7章
關於檔案資料的處理 ── 159

包括圖像以及文字，現在無論平面設計還是網頁設計，設計師最終都要提交「檔案」。本章的目標是幫助大家掌握數據的種類、處理方式以及製作數據的基礎知識。

7-1　設計檔案的基礎知識 ── 160

　　什麼是檔案 ── 161
　　如何製作檔案 ── 163
　　印刷的基礎知識 ── 166
　　印刷檔案的製作方法 ── 168
　　印刷方式與設備 ── 172
　　網頁的基礎知識 ── 174
　　網頁檔案的製作方法 ── 175
　　基礎網頁製作所必須的知識及檔案形式 ── 176
　　字體及素材的版權 ── 177

序章
本書中的設計範例

0-1 應用所學技巧，
可進行如下設計

版面設計的基本點

版面是設計中的一大要點。

在不確定或難以選擇顏色和圖像之前，可先透過簡化的黑白色來思考頁面的版面。

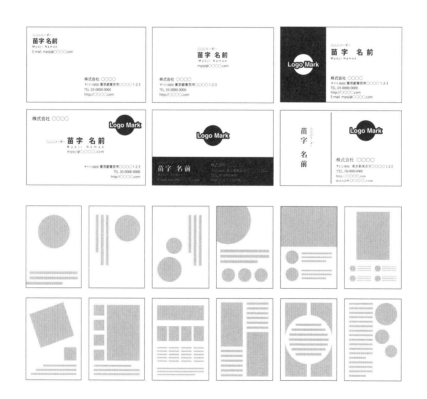

▷ 詳情請參考「第二章 版面」

實戰中用得上的配色關鍵點

向日葵

C=49 M=75 Y=100 K=0
C=0 M=14 Y=100 K=0
C=66 M=0 Y=0 K=0
C=73 M=22 Y=100 K=0

向日葵是夏天的象徵，這裡選擇了向日葵照片中主體顏色的CMYK值。

在配色遇到困難的時候，可以從主體印象及理念的角度來分析。

比如，若設計的主題是夏天的話，首先分析一下夏天，收集一些可以讓人聯想到夏天的繪畫、照片和插圖等，並從中抽取顏色，便可以成為配色的參考。

天空

C=30 M=0 Y=0 K=0 / C=58 M=21 Y=0 K=0 / C=0 M=0 Y=0 K=0

夜空

C=100 M=100 Y=0 K=0 / C=0 M=0 Y=90 K=0

櫻花

C=0 M=46 Y=0 K=0 / C=35 M=0 Y=73 K=0 / C=37 M=73 Y=100 K=22

向日葵

C=49 M=75 Y=100 K=0 / C=0 M=14 Y=100 K=0 / C=66 M=0 Y=0 K=0 / C=73 M=22 Y=100 K=0

大海

C=100 M=97 Y=43 K=5 / C=89 M=71 Y=0 K=0 / C=89 M=0 Y=0 K=0 / C=30 M=0 Y=79 K=0

寺廟

C=47 M=15 Y=100 K=0 / C=0 M=93 Y=92 K=0 / C=49 M=33 Y=0 K=0

梅雨

C=49 M=0 Y=64 K=0 / C=48 M=31 Y=0 K=0 / C=21 M=0 Y=0 K=0

獎盃

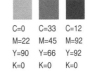

C=0 M=22 Y=90 K=0 / C=33 M=45 Y=66 K=0 / C=12 M=92 Y=92 K=0

紅葉

C=17 M=26 Y=100 K=0 / C=21 M=100 Y=100 K=0

聖誕節

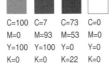

C=100 M=0 Y=100 K=0 / C=7 M=93 Y=100 K=0 / C=73 M=53 Y=0 K=22 / C=0 M=0 Y=0 K=0

森林

C=80 M=10 Y=100 K=0 / C=42 M=0 Y=100 K=0 / C=42 M=64 Y=100 K=15

海灘

C=5 M=13 Y=43 K=0 / C=67 M=16 Y=0 K=0 / C=17 M=0 Y=0 K=0 / C=0 M=89 Y=100 K=0

003

女兒節

C=0	C=62	C=12	C=5
M=49	M=57	M=100	M=20
Y=19	Y=0	Y=53	Y=86
K=0	K=0	K=0	K=0

烤牛排

C=0	C=57	C=0	C=0
M=50	M=0	M=79	M=0
Y=100	Y=100	Y=100	Y=30
K=24	K=0	K=24	K=100

危險

C=0	C=0	C=0
M=0	M=0	M=100
Y=100	Y=0	Y=100
K=0	K=100	K=0

消防車

C=8	C=25	C=5
M=80	M=17	M=0
Y=100	Y=15	Y=100
K=0	K=14	K=0

日本

C=0	C=0	C=100	C=39
M=91	M=12	M=83	M=21
Y=100	Y=89	Y=8	Y=8
K=25	K=11	K=0	K=0

中國

C=0	C=0	C=53	C=15
M=83	M=18	M=50	M=15
Y=49	Y=90	Y=0	Y=0
K=26	K=0	K=0	K=100

美國

C=17	C=34	C=86	C=60
M=100	M=0	M=17	M=82
Y=86	Y=89	Y=4	Y=0
K=0	K=0	K=0	K=0

德國

C=0	C=0	C=25	C=34
M=58	M=12	M=12	M=0
Y=100	Y=100	Y=0	Y=0
K=0	K=0	K=18	K=100

義大利

C=63	C=5	C=46	C=12
M=9	M=15	M=72	M=85
Y=100	Y=90	Y=72	Y=72
K=24	K=0	K=65	K=17

法國

C=100	C=17	C=10	C=100
M=13	M=15	M=82	M=83
Y=20	Y=100	Y=82	Y=0
K=23	K=0	K=0	K=0

塞內加爾

C=0	C=12	C=10	C=86
M=0	M=93	M=0	M=14
Y=30	Y=90	Y=91	Y=100
K=100	K=4	K=0	K=0

印度

C=76	C=5	C=0	C=50
M=0	M=15	M=98	M=17
Y=11	Y=90	Y=100	Y=100
K=0	K=0	K=0	K=17

▶ 詳情請參考「第四章 色彩」。

本書中出現的設計範例

在大街上分發的傳單中，有很多都是未經設計製作出來的。

下面使用本書中介紹的理論及方法，分析一下這些傳單有什麼問題，應該如何修改。

設計前

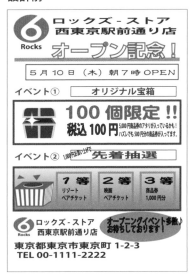

▶ 問題點

❶商標及圖案變形
❷文字被壓扁、拉長
❸中空字體的描邊粗細不均
❹位置和間隔不統一
❺用色過多
❻字體過多
❼字距設置散亂
❽強弱感太隨意

→

設計後

POINT❶

▶ 改善的問題點

❶商標及圖案變形
❷文字被壓扁、拉長

×

↓

○

CHECK

不僅限於商標、照片、文字及插圖等，如果沒有明確的設計意圖就不要將其變形或者改變長寬比例。

有關文字的變形
➡第5章 文字排版

005

POINT❷

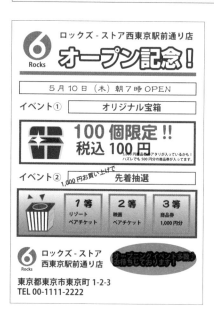

► 改善的問題點

❸中空字體的描邊粗細不均

❹位置和間隔不統一

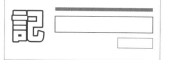

CHECK

如果給文字加輪廓線，請將輪廓線加在文字外側，這樣才不會影響文字本身的形態，同時版面上要注意總體的行列關係。

有關行列
➡第二章 版面

POINT❸

► 改善的問題點

❺用色過多

❻字體過多

CHECK

顏色和字體限定在兩到三種，而且可以根據重要程度選用相應的粗體字。

有關配色
➡第4章 色彩

POINT❹

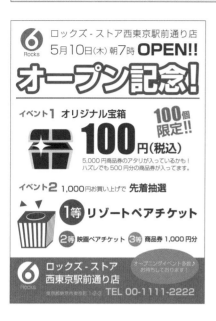

▶ 改善的問題點

❼字距設置散亂

❽強弱感太隨意

5月10日（木）朝7時 OPEN

税込 **100** 円

↓

5月10日(木) 朝7時 **OPEN!!**

100円(税込)

POINT❺

▶ 最終加入亮點

第1章

關於設計

1-1 本書概要

　　本書的內容主要是針對立志成為平面設計師的朋友,以及雖然不是設計師卻想對設計深入瞭解的朋友們進行編撰的。

　　本章將對構成本書的七個章節、三大設計門類和設計師必備的七大能力進行解說,可以說本章是本書的概述。

[設計和藝術的區別]

不管什麼時代，設計和藝術都很容易被混淆。特別是不太懂設計或是剛接觸設計的人，經常會將設計等同於藝術。

但實際上，對以設計為謀生技能並將其運用於商品的設計師而言，這種認識是完全錯誤的。

如何將想要傳遞的訊息順利傳達給用戶及使用者，對所提供的服務優先解釋，這些是設計在商業領域的職能之所在。

也就是說，設計首先要考慮的是梳理問題，是對訊息進行設計而不是自我的表達。

設計師是展示他人，藝術家是展示自我，這樣的結論說明二者不同就更明確了。

設計
展示他人
解決問題
基於理論和功能

藝術
展示自我
不需理論和功能
表達問題和思想

[設計的要素與基礎]

設計有一些要素和作為基礎的東西。

其中包含版面、色彩等，本書從視覺的角度將其劃分為文字（文字排版）、版面和形（造型）。其實也可以從影響視覺效果的角度將其進一步細分為線、質感等，但這裡僅進行大致劃分，最低限度地提煉出基本要素。

這裡所說的要素都是根據設計的原則和基礎，透過整理、對比、配比、調和等提煉出來的。

這些基礎的東西都是對設計進行理論上的分析所得，但同時因為是表現人的心理、行動及感覺，所以對於設計師而言，也可能是本身直覺已經擁有的。

本書針對這些基礎的東西進行詳細的剖析，按順序對要素、基礎及理論進行說明。

第1章………關於設計

到底什麼是設計，針對這一普遍性問題進行解說。

第2章………版面

整理訊息，要想使其清晰易懂，照片及文字就不能盲目地配置，需要以正確的方法排列。學習了基礎的版面規則後，思考一下為什麼要這樣做，版面的意義到底是什麼。

第3章………造型

標誌、圖符及標識等，在一定意義上比文字更具象化，能以更簡潔的形式來傳遞訊息。因為最終的成品是以視覺效果為賣點的印刷品或網頁等平面設計製品，所以符號與造型相關的知識是不可少的。學習形狀的基本理論及運用就能大幅拓寬設計的表達。

第4章………色彩

在我們的世界裡，即便沒有形狀，也可以僅透過色彩來表現意象。溫柔、強悍、明快還有高級感等，不同的顏色會給人不同的感覺，並在此基礎上運用多種顏色組合形成色彩平衡。深入瞭解設計中色彩所扮演的角色及其種類等色彩相關的知識，設計也就自然變得更加令人信服了。

第5章………文字排版

想要確實傳達訊息，文字是重要一環。即便使用了很漂亮的照片及插圖，只要是包含文字的設計，就不能無視文字的存在。文字並不單純是照片和插圖的輔助說明，好的文字排版設計同樣可以達到增強表達、優化設計的目的。

第6章………設計的思維模式

與進行技術性解說的其他章節不同，本章節講解實際進行設計時的關鍵點和思維方式。講解在實踐中應該如何運用設計，製作現場應該如何進行設計的思考，提高在設計實踐中的運用。

第7章………關於檔案資料的處理

購買本書的朋友，大多數應該是參與印刷、網頁製作，或是與平面設計工作相關的人。本書也根據設計數據的基礎，特別是印刷及網頁相關數據的基礎及不同之處進行解說。

1-2 設計的分類

　　設計包括設計商標及包裝的平面設計、設計商品及物品的產品設計、設計衣物的服裝設計、設計網站的網頁設計、設計房子的建築設計等。設計的種類繁多，除了外觀上的設計以外，功能和工程方面的設計也被稱為設計。

　　一說起設計，一般人都會覺得是視覺外觀的工作，但設計並不僅僅是表面功夫。

　　從廣義上來說，不同分類的設計確有相似之處，但也都需要相關的專業知識和技術，從這一點來說，各分類也是截然不同的。

［　美的設計　］

　　雖然設計不僅是形式上的東西，但美觀和平衡也是設計的重要部分。

　　外觀的感覺及是否美觀會在極大程度上影響產品在一般消費者和使用者心目中的價值。

　　設計師的作用就是透過提供美觀的商品以提升產品對於消費者的價值。

［　功能性設計　］

　　在設計視覺外觀的同時，同美觀一樣重要的還有功能。

　　商品不僅要外觀美、易於使用，具備相應的功能也是設計時需要考慮的。

　　根據使用環境及狀況，考慮對於使用者來說最容易使用的理想形式，讓商品作為一個物品昇華為更好的存在也是設計師的工作。

［　訊息設計　］

　　在印刷品及網頁的設計中，最重要的就是訊息設計。

　　如何將手頭的文字、照片及商品等資料進行整理，以易懂的方式傳達給消費者？

　　設計時一定要注意的是，不能以設計師的主觀意識為判斷依據。

1-3 設計師必備的七大能力

很多設計初學者或是非專業人士都會問一個問題，作為設計師的必要條件是什麼？

也有人會覺得自己沒什麼天賦，所以當不成設計師。我在這裡很負責任地說，設計並不是僅靠天賦。

當然，從廣義上來說，天賦也是非常重要的，但這裡需要大家瞭解並掌握的是，除了所謂的天賦，設計師還需要具備以下這些能力。

［ 技術 ］

不管創意有多麼了不起，如果沒有表達創意的技術（技能），一切都無從談起。

特別是在現代設計中，使用電腦進行製作的能力是必須具備的。

［ 想像力 ］

設計師並不是從設計的角度，而是從商品或服務使用者的角度去思考問題的能力是很重要的。

［ 知識 ］

很遺憾，作為本書作者的我，能夠傳授給大家的其實只有知識這一點。

但是設計中，知識的作用要超過天賦。這個世界上的設計並不是發自感性的創作，而是基於某種意義所進行的表達，瞭解了這一點就能將其運用自如。

［ 溝通能力 ］

可能在很多人眼裡設計師都是孤傲的存在，但其實作為設計師，與人溝通也是非常重要的能力之一。

能夠把握客戶的需求，順利與團隊內的非設計人員進行協調，一位設計師在各方面都需要用到溝通能力。

[　理解力　]

理解客戶的意向、服務的本質、訊息的內容，理解這些是一切設計的起始點。

如果設計師本身無法理解這些，設計也無從下手。

[　感性　]

感性可以從大量的知識和經驗的累積中獲取。這裡所說的感性也可以被稱之為天賦。

感性可以衍生出瞬間爆發的想像力，從多視角進行創意轉換，這些都在設計中達到很大作用。

[　經驗　]

從書籍和講義中獲得的知識和訊息都是構成設計所需的基礎。

我也是從大量成功和失敗的經驗中不斷學習的。經驗越多，技術力、想像力、知識、溝通能力和理解力等都會獲得提升。

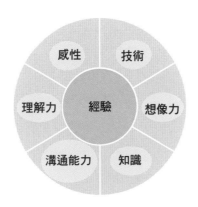

※所有的能力都可透過經驗的累積得以提升。

第2章

版面

2-1 版面的基礎

▶ 掌握版面的基礎。
▶ 黃金比例和白銀比例可以在各個部分運用。
▶ 版面也有一定的規則。

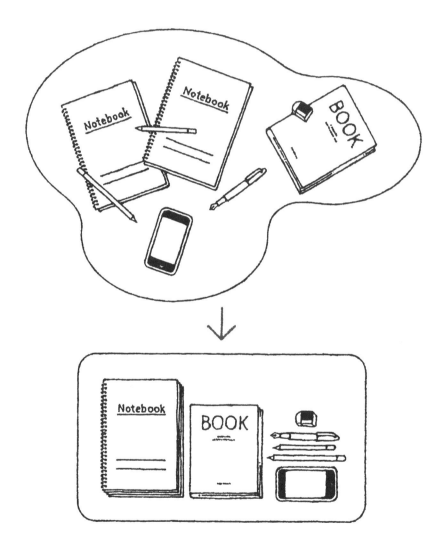

　　設計包含照片、文字等各種要素，必須將其按一定的版面整理後，設計才能成立。設計的好或差也在很大程度上受版面的影響。所以，版面是設計基礎中的基礎。

　　版面也遵循一定的原理及規則，有其規律性的要點。第一步可以歸納為群組、重複、對比、對齊這四個基礎。掌握本章所述內容可以讓你設計的版面更上一層樓。

［基礎］—— 群組

　　將元素群組化，同一群組的要素配置在一起，就是這裡所說的群組。進行設計的時候，首先要對訊息進行整理，確認哪些要素具有關聯性，並嘗試將關聯性高的訊息進行分組。

根據訊息的關聯性進行分組的範例

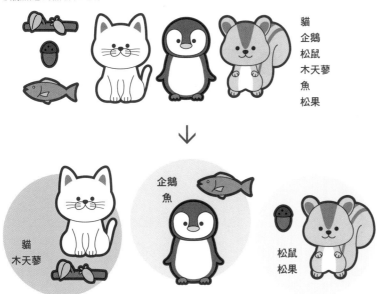

貓
企鵝
松鼠
木天蓼
魚
松果

貓
木天蓼

企鵝
魚

松鼠
松果

根據訊息的關聯性進行分組的範例

タイミング デザイン事務所
Kitamura Takashi
北村 崇
〒115-0045 東京都北区赤羽
Website: http://timing.jp
E-Mail: mail@timing.jp
Facebook: takashi.kitamura99
Twitter: @tah_timing
TEL: 03-3903-7187

→

タイミング デザイン事務所
〒115-0045 東京都北区赤羽
TEL: 03-3903-7187

Kitamura Takashi
北村 崇

Website: http://timing.jp
E-Mail: mail@timing.jp

Facebook: takashi.kitamura99
Twitter: @tah_timing

［基礎］── 重複

在相同群組中同種要素連續出現的情況下，可以賦予其一定的模式，形成重複。

將要素的形式模式化，使訊息的歸納更加易懂，這樣才能讓使用者在看到訊息的時候不會困惑。

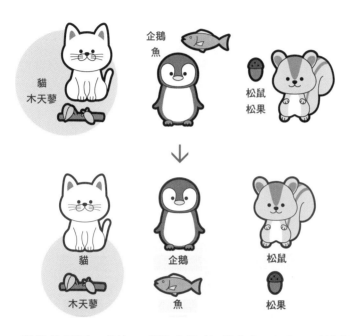

<div style="border:1px solid #000; display:inline-block;">CHECK</div>

形成一定的模式後，觀看的人在無意識的狀態下也會對內容進行整理。

動物的插圖→名字→喜歡吃的東西插圖→名字。這樣對訊息進行模式化的整理，就可以讓畫面產生統一感和規則性。

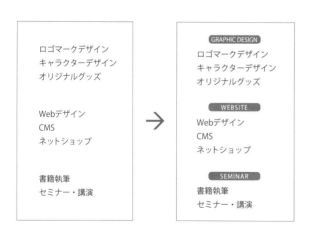

構成標題加內容的模式，這樣一個標題下的內容自然就會被識別為同一類別，一眼看上去就知道是分三個群組。

[基礎] —— 對比

　　根據重要程度對訊息進行整理，並根據需要加強對比，考慮哪些訊息需要做什麼程度的表達。

　　為做到以上所述，整理和確認訊息的優先順序是非常重要的。

以動物的插圖為優先的範例

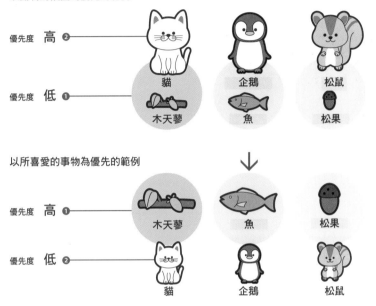

以所喜愛的事物為優先的範例

　　根據使用目的，訊息的優先順序是不同的。基於優先順序，訊息的大小及表現方式也會改變。

CHECK

如何加強對比在下一頁將進行說明。

根據優先順序進行階段性處理並形成群組的範例

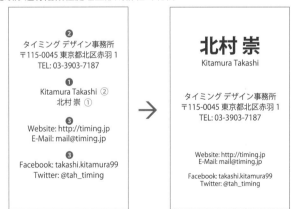

　　順序也細分為群組順序、群組內順序，全部按照訊息量進行階段化處理。

CHECK

不僅是群組有一定的順序，每個群組內訊息的順序也需要整理，這樣才能使整體感覺更加自然。

TIPS 反差率

　　營造對比的時候，大小和粗細等強弱變化就是反差，反差的程度被稱為反差率。反差率不僅決定了畫面的衝擊力，也是左右畫面感覺的要素。

小

大

CHECK

和正文相比，標題文字越大，力量感越強。

與其他要素的差距很小，也就是反差率比較低的情況下，畫面整體就給人柔和的感覺。相反，如果反差率很高的話，就會給人有力、活潑的感覺。

不僅是其大小尺寸，字體本身也會對畫面產生很大影響，製作時需要根據目的來確定適合的反差率。

有關字體的選擇，可參考「第五章 文字排版」。

文字給人的印象
➡P.129

CHECK
不僅尺寸大小不同，也可改變文字的粗細以及字體，看看感覺上有什麼變化。

ありがとうございました

またのお越しをお待ちしております　　森の海動物園

ありがとう
ございました

またのお越しをお待ちしております　　森の海動物園

ありがとう
ございました

またのお越しをお待ちしております　　森の海動物園

TIPS 引人注目

　　人類視覺傾向於優先關注比周邊更大、顏色和形狀都更醒目的事物。

　　這裡介紹一下將優先度高的要素加工得更引人注目（吸引視線）的方法。

加粗

烏龍茶

中国茶で青茶と分類され、
茶葉を半発酵させた茶。

改變顏色

烏龍茶

中国茶で青茶と分類され、
茶葉を半発酵させた茶。

加大

烏龍茶

中国茶で青茶と分類され、
茶葉を半発酵させた茶。

改變字體

烏龍茶

中国茶で青茶と分類され、
茶葉を半発酵させた茶。

加粗＋加大

烏龍茶

中国茶で青茶と分類され、
茶葉を半発酵させた茶。

改變顏色＋加大

烏龍茶

中国茶で青茶と分類され、
茶葉を半発酵させた茶。

　　很多新手會在重點上鑽牛角尖，使用過多的方式來加強效果。但實際上強調文字應該將手法限定在兩種左右，比如大小和顏色。不應該施以太多變化。

改變字體＋加大＋改變顏色

烏龍茶

中国茶で青茶と分類され、
茶葉を半発酵させた茶。

加粗＋加大＋加下劃線

烏龍茶

中国茶で青茶と分類され、
茶葉を半発酵させた茶。

想要達到加強重點的目的，不僅可以在文字上下功夫，也可對圖形，或者對群組的要素、照片等進行相同的處理來取得效果。

CHECK
根據之前確定的優先順序，首先對最重要的部分進行強調。

加大

改變顏色

增加動態

改變形狀

改變形狀＋加大

改變顏色＋增加動態

如果有圖形要素，將多個圖形都加入變化，那麼反而會削弱本來想強調的部分，所以這裡也要注意控制變化的程度。

改變形狀＋改變顏色＋增加動態

增加動態＋加大＋改變顏色

［基礎］— 對齊

　　決定了要素的群組關係以及優先順序後，就進入版面佈局了。進行版面設計時，首先請嘗試有意識地排列。

　　對齊的方式有很多，比如可以按照位置及具體項目來排列，這裡先來培養自己排列的意識。

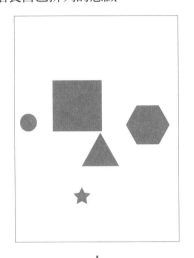

CHECK

大小和形狀都不相同的要素，如果想展示得漂亮，就要歸納出一定的規則並排列整齊。

CHECK

只要排列整齊，即便是帶旋轉效果等的打破常規的版面，也能看起來整齊劃一。

有意識地以看不見的線為基準排列

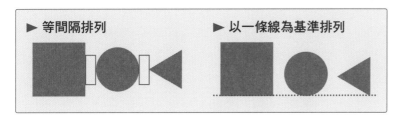

▶ 等間隔排列　　　　　　▶ 以一條線為基準排列

靠左對齊・等間隔

北村 崇
Kitamura Takashi

タイミング デザイン事務所
〒115-0045 東京都北区赤羽
TEL: 03-3903-7187

E-Mail: mail@timing.jp
Website: http://timing.jp

Facebook: takashi.kitamura99
Twitter: @tah_timing

北村 崇
Kitamura Takashi

タイミング デザイン事務所
〒115-0045 東京都北区赤羽
TEL: 03-3903-7187
E-Mail: mail@timing.jp
Website: http://timing.jp
Facebook: takashi.kitamura99
Twitter: @tah_timing

置中對齊・等間隔

北村 崇
Kitamura Takashi

タイミング デザイン事務所
〒115-0045 東京都北区赤羽
TEL: 03-3903-7187

E-Mail: mail@timing.jp
Website: http://timing.jp

Facebook: takashi.kitamura99
Twitter: @tah_timing

北村 崇
Kitamura Takashi

タイミング デザイン事務所
〒115-0045 東京都北区赤羽
TEL: 03-3903-7187
E-Mail: mail@timing.jp
Website: http://timing.jp
Facebook: takashi.kitamura99
Twitter: @tah_timing

▶ 透過多條基準線排列整齊

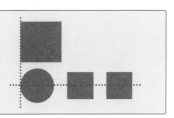

各群組上下置中對齊・群組內要素靠左對齊

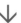

タイミング デザイン事務所
〒115-0045 東京都北区赤羽
TEL: 03-3903-7187

北村 崇
Kitamura Takashi

E-Mail: mail@timing.jp
Website: http://timing.jp

Facebook: takashi.kitamura99
Twitter: @tah_timing

北村 崇
Kitamura Takashi

タイミング デザイン事務所
〒115-0045 東京都北区赤羽
TEL: 03-3903-7187
E-Mail: mail@timing.jp
Website: http://timing.jp
Facebook: takashi.kitamura99
Twitter: @tah_timing

各群組靠上對齊・群組內要素靠左對齊

北村 崇
Kitamura Takashi

タイミング デザイン事務所
〒115-0045 東京都北区赤羽
TEL: 03-3903-7187

E-Mail: mail@timing.jp
Website: http://timing.jp

Facebook: takashi.kitamura99
Twitter: @tah_timing

北村 崇
Kitamura Takashi

タイミング デザイン事務所
〒115-0045 東京都北区赤羽
TEL: 03-3903-7187
E-Mail: mail@timing.jp
Website: http://timing.jp
Facebook: takashi.kitamura99
Twitter: @tah_timing

▶ 組合基準線對齊　　　　▶ 用基準線來分割空間

↓

統一外框的留白・
對齊群組的起點和終點

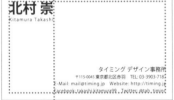

分割畫面，群組內的要素
組合置中對齊和靠左對齊

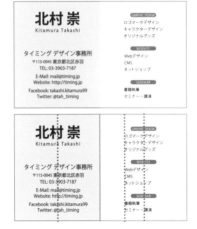

<div align="right">

CHECK

基準線如果太多也會影
響辨識度。在熟練掌握
之前，推薦先使用1~2
條來進行練習。

</div>

　　本書的序章中刊登了名片設計的樣張。這些樣張都是組合
運用。這裡介紹的四個基礎，即透過「群組」「重複」「對
比」「對齊」製作出來，可以成為大家實際進行設計的參
考。

名片的版面設計樣張
➡P.002

基礎 │ 網格系統

　　在版面設計中，有一種方法叫做網格系統。

　　網格系統就是預先確定一種網格，也就是格子線，並根據格子線進行版面設計的配置。運用這一手法可以讓對齊的工作更順暢，版面設計的效率更高。

　　在日語雜誌的設計中，豎排、橫排，文字、英文等要素繁多、複雜。但只要導入網格系統，就能比較容易地排出整齊劃一的版面。

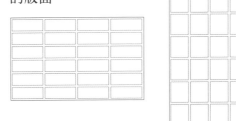

　　網格根據紙張的尺寸及具體內容會有所變化，但基本來說，將紙張等分為多個四方形的區域就可以了。

根據網格確定大致的版面後再加入具體的要素

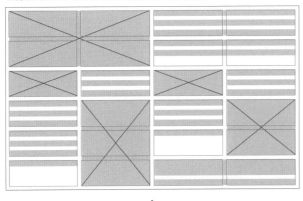

↓

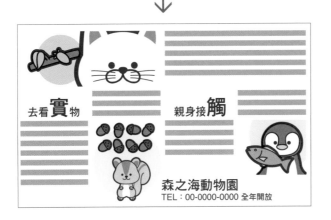

去看**實**物　　親身接**觸**

森之海動物園
TEL：00-0000-0000 全年開放

TIPS 網頁設計中的網格系統

網頁設計中，被稱為自適應設計的可變式結構越來越多，縱向分欄的構成因通用性強而成為固定格式。所以普遍來說，設計上能夠加以運用的只有橫向分割的形式。

縱向各網格間留出一定的間隔空間，這樣在製作網頁的時候，寫代碼（網頁構成）會更順暢一些。

CHECK

主流網頁上的網格系統通常是分割為6、12、24格的，基本上都是偶數。

▶ 用基準線來分割空間

伴隨著螢幕的多樣化，現在網頁設計版面的主流被稱為自適應網頁設計的可變式結構，即可以根據設備平台自動變化的版面。

設計時，可根據畫面尺寸設置顯示要素的百分比，或設置畫面尺寸在某範圍內用某種版面顯示等。電腦等大螢幕顯示時，有相應的大畫面版面；智慧手機小螢幕顯示時，有相應的小螢幕版面，這種手法就是自適應設計。

實際操作時需要注意的是，自適應設計不僅需要設計方面的知識，還需要掌握建構網頁的HTML或CSS等網頁製作的基礎語言。

電腦用顯示器的
主流尺寸
➡P.175

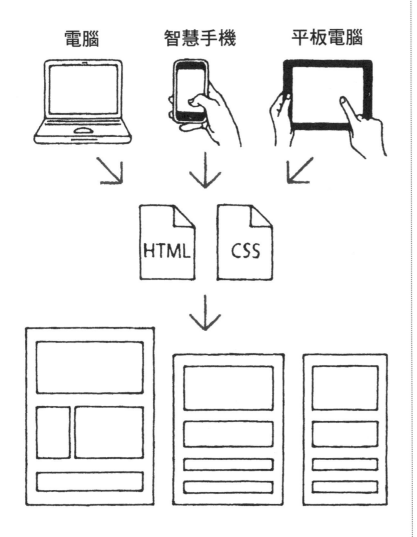

電腦　　　　智慧手機　　　　平板電腦

HTML　CSS

031

［基礎］—— 黃金比例和白銀比例

讓人們感覺到美的事物，都有一定的規律。

黃金比例和白銀比例就是其中的代表，是設計中經常會使用到的比例關係。

黃金比例

長寬比為1:(1+√5)/2，也就是大概1:1.618的比例，被稱為黃金比例。

黃金比例是古時候就計算出的美的基準，同時被運用於各種繪畫和建築中，而且並不僅限於人造物，自然界中很多美的事物也符合黃金比例。

CHECK

我們身邊的東西，比如名片、煙盒等，其比例基本上都接近黃金比例。

如何做出黃金比例

基本來說，按照1:1.618的比例來進行製作就可以了。按此比例單純地畫一個長方形作為框架也能發揮作用，但如果想在設計上更有效果，還要考慮設計得稍微複雜一些。

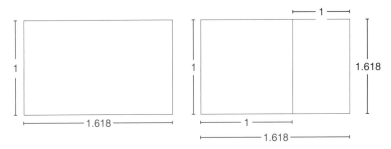

在比例為1:1.618的長方形中，找到長寬比為1:1的位置，畫一條分割線。這樣剩下的0.618的部分又構成了一個1:1.618的黃金比例。

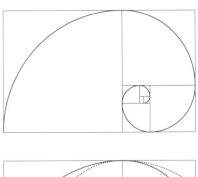

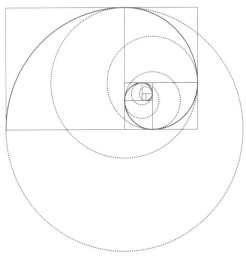

如此重複進行分割，將黃金比例的起點用弧線連接，就構成了一個螺旋形。

利用黃金比例來進行版面設計，可以讓設計更簡練。

CHECK

螺旋本身是變化較為舒緩的形態，用四分之一的圓弧連接起來的螺旋從嚴格意義上來說，並不是標準的螺旋，但作為基準的參考已經足夠使用了。

白銀比例

相對於黃金比，長寬比為1:√2，也就是比例大約為1:1.414被稱為白銀比例。

白銀比例也被稱為大和比例，是日本建築物中經常用到的比例關係。

白銀比例較黃金比例更接近正方形，正方形的邊長與對角線正好是1:1.414。

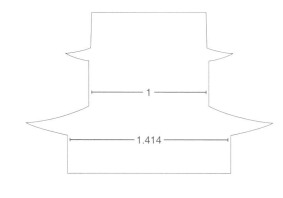

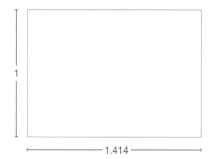

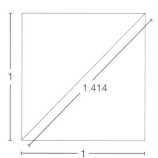

白銀比例是日本人比較喜歡的比例，日本國內的建築物及佛像等，還有近年來流行的插畫及其角色，都常用到白銀比例。

還有日本使用的影印紙規格是國際標準ISO216，也就是說A4和B4等紙張也是基於這一比例的。

CHECK

測量一下我們身邊的建築物、卡通角色、工具等，就會發現很多都符合白銀比例，大家可以嘗試一下。

如何做出白銀比例

　　白銀比例是以正方形為基礎，和黃金比例相比，白銀比例在多數情況下使用起來更加簡易。

　　為此做出白銀比例並不困難，可以直接以1:1.414的比例畫出長方形為框架，也可以讓寬度比例為1:1.414，這些就足夠用了。

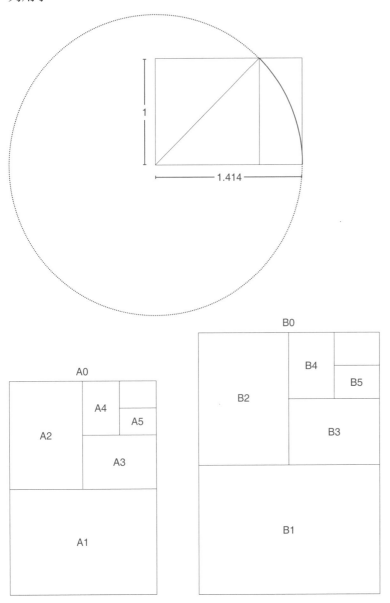

　　如前所述，白銀比例是A系列紙的比例，將其對折再對折依然保持這一比例，所以切一半再切一半，就可以獲得多種符合白銀比例的不同尺寸。

CHECK

A系列是德國制定的國際標準。B系列則是日本特有的基準，海外並不適用。

實踐 黃金比例和白銀比例的運用

使用黃金比例和白銀比例，可以將按比例畫好的框架作為基礎，在其上下左右填入要素，或者直接使用這一比例也可以。運用方法有很多，這裡以黃金比例為範例介紹一下具體的操作方法。

【使用範例】尺寸的倍率

在文字的大小上使用黃金比例，將基準文字擴大1.618倍逐級遞增，便可以作為正文和標題的文字區分使用。

5pt　調整為黃金比例之前

10pt　**調整為黃金比例之前**

15pt　**調整為黃金比例之前**

20pt　**調整為黃金比例之前**

5pt　調整為黃金比例之後

8pt　**調整為黃金比例之後**

12.8pt　**調整為黃金比例之後**

20.48pt　**調整為黃金比例之後**

這裡比較了單純以5的倍數構成的文字和以1.6倍遞增的文字。

乍看下好像沒有很大差別，但仔細觀察便可發現，使用黃金比例逐級遞增的感覺更加自然。（PT=POINT）

CHECK

事實上並沒有精確到1.618，而是以大約1.6倍來計算的，這樣的精確度已經足夠了。小數點的後幾位可以根據情況四捨五入。

CHECK

也有跟黃金比例近似的斐波那契數列，就是與前一個數字加總獲得下一個數字，例如「1、1、2、3、5、8、13」，這樣的數列也是可以運用在設計中的。

【使用範例】框架的比例

照片的比例通常是3:4，將其裁切為黃金比的1.618，可以給人留下更深的印象。

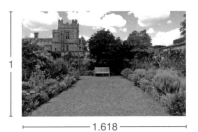

【使用範例】版面的基準

將比例關係用於版面或拍照時，根據黃金比例來設計網格，然後根據網格來配置要素，或將關鍵要素放在比例關係點上，就可以讓畫面的構成顯得更美觀。

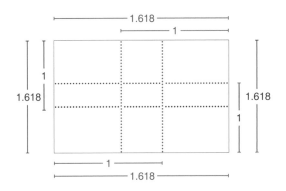

被攝物體等畫面中的重要部分沒有放在網格線上

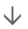

被攝物體等畫面中的重要部分放在了網格線上

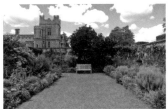
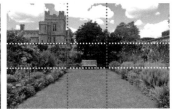

CHECK

即便整個畫面的長寬比不是1:1.618，比如是常規的3:4，也可以在其中運用黃金比例。這時可將各邊長按照1:1.618進行分割。

CHECK

攝影構圖中有三分法，將畫面的四邊都三等分，分割成9個區域，使用方法跟黃金比例基本相同。

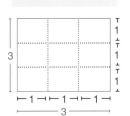

2-2 引導視線

POINT

► 版面設計要預測人的視線及行動。
► 要巧妙運用畫面留白。
► 訊息如果太多則不易於傳達。

×

○

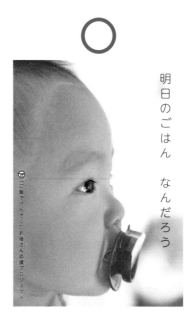

　設計版面時，最重要的一點可說是引導視線。

　我們在日常生活中已經形成了按照特定模式去觀察事物的習慣。比如閱讀文章的時候，肯定沒人會從下往上看。利用人們養成的習慣及特徵，可以在設計版面時讓畫面更加清晰易懂。

　下面將透過具體案例介紹版面與視線的關聯性。

［基礎］—— Z形

以新媒體為中心探討版面設計時，這種Z形結構可以說是最普遍的一種視線走向。

一般來說，人們在閱讀橫排文字的時候，視線就是這樣移動的。

現在網站的文字基本都是橫排的，書籍也大多是向左翻頁，文字呈橫向排列。在這種情況下，設計的時候首先考慮這種Z形的構成也是最自然不過的了。

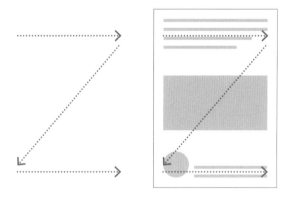

［基礎］—— F形

F形和Z形類似，但意思上卻不同。

在網站這一事物剛出現的時候，對其視線走向的研究就開始了，F形雖然也是以從左看起的Z形為基礎，但比較清晰地反映出了網站內容縱向累積的特點。

在版面上，頂端放置最重要的要素，比如照片或者大標題，然後相關訊息延伸至下方的做法比較普遍。對於觀看的人來說，已經形成了越往下走訊息的重要度越低，而最上面的訊息則最重要的固有觀念，會越往下看的人就越少的傾向。

［基礎］── Ｎ形

　　N形是基於日本特有的文字豎排方式，代表了閱讀日文的視線走向。閱讀時不是左起，而是以右上為起始點。

　　網站上很少見到這種方式，但日本的書籍和印刷品較頻繁出現。

　　N形在廣告以及包裝設計上也比較常見，所以如果是面對日本市場進行的設計，可以考慮使用。

　　海報及傳單等單張的設計可以對視線走向進行自由發揮，但如果是書籍或樣本等有很多頁的設計刊物，則必然需要根據翻開的方向，考慮文字是橫排還是豎排。

　　先考慮是左翻還是右翻，再確定用什麼形式排版。

TIPS 利用思維習慣的引導

之前講的引導視線及Z形版面等，都是利用視線的自然移動而進行版面佈局，其實也有強制固定視線走向的方法。

這就需要利用人們的固有觀念及習慣中的數字或箭頭等，讓人能夠預想到「之後」的引導線。

用數字引導

用箭頭引導

如果有多個要素，人們一般會將臨近的、同一系列或同一模式的識別為一組。

透過將圓形和方形分組形成4個群組

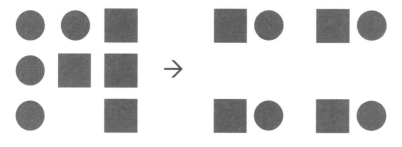

CHECK

要素被識別為同一群組時，就可以讓人們以組為單位來確認內容。

TIPS | 圖像具有優先性

　　除了可以利用習慣等因素，還有一種方法能夠有效引導人們的視線，那就是圖像。

　　相對於僅適用於文字要素的訊息，使用照片展示訊息除了能夠令人印象更深刻外，還能夠引導人們的視線。

　　並且圖像能夠清晰展示形象，比如食品或者菜單等。如果有照片的話，就變得容易讓人選擇。

CHECK

相對於僅使用文字來進行設計，加入照片更有衝擊力，且更易給人留下深刻的印象。

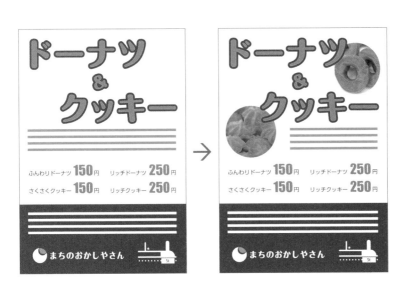

TIPS 利用人物照片來引導

　　如果是包含人物面部或眼睛的照片，則會更容易被人們記住，在設計版面的核心部分時使用這類照片就可以有效引導視線。

　　範例使用的這張照片，小寶寶朝向右側。這樣一來，觀者很自然地就會去尋找右側的要素。

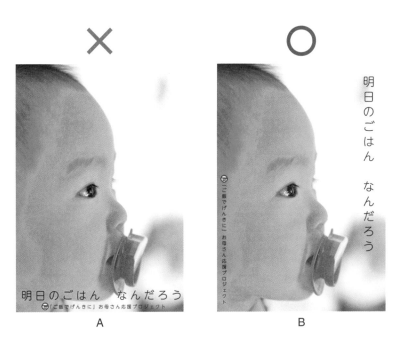

　　A的版面設計沒有將視線方向與廣告語結合起來，無法自然引導觀者去閱讀文字。而B的版面設計中，廣告語就在小寶寶視線的前方，很容易進入觀者的視線。

［基礎］── 留白

　　不管是印刷媒體還是網路媒體，讀起來費勁、表達不清晰的設計案例中，最常見的問題就是留白不足。

　　想要儘可能有效利用不多的空間或尺寸不大的紙張，就會盡量增加訊息，最後將各要素擠在一起，形成非常侷促的佈局。

　　這裡如果能夠適當靈活留出空白，便可使訊息更加易於辨識，有助於引起觀者的注意。留出空白，就叫做留白。

留白較少的範例

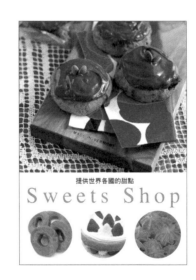

提供世界各國的甜點
Sweets Shop

留白較多的範例

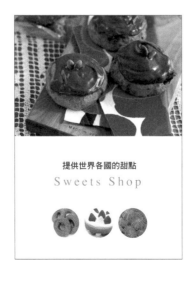

提供世界各國的甜點
Sweets Shop

CHECK

留白較少的版面會給人活潑、強有力的感覺，而留白較多的版面則給人沉著、穩健的感覺。

CHECK

適當留出空白，可以讓觀者更清晰地意識到群組和分類。

　　在安排留白的時候，並不是隨意地將空間保留下來，而是要以群組為基礎，將群組內的要素靠近配置，儘可能整合在一起。

　　如果留白過於分散，就會讓觀者不知道從哪裡開始看起，也就沒法進行視線的引導了。

群組
➡P.019

留白分散、感覺不整齊的範例

留白安排得整齊劃一的範例

■…留白

CHECK

將要素歸納為群組，留白也要儘可能地整合，這樣才能使版面佈局更加清晰、易懂。

2-3 版面的實踐

［基礎］── 簡化為黑白稿和圖形要素來構思

　　這裡利用之前講的基礎知識來實踐版面設計。開始時先不看具體細節的設計，而是以簡單的方式大致看一下版面。

課題 分階段進行版面設計

▶ 把握素材的內容，以黑白稿確定版面結構

　　進行版面設計的時候，如果一上來就對具體的圖像或文字進行佈局，並且再結合配色的話，整體版面反而容易失去方向。

　　這時首先要將具體的要素概括為簡單的幾何形來進行版面佈局。

<div style="float:right; border:1px solid #000; padding:4px;">

CHECK

商標、地圖、圖標的文件如果是彩色的，可以全部先轉成黑白的。

</div>

獲得的設計素材

商標　　　　　　　照片　　　　　　　　　　地圖

活動、項目

Party　　Live　　Darts　　Billiards　　Food　　Drink

店鋪訊息

Sparkling Heart's（スパークリングハーツ）
〒330−0802　さいたま市大宮区宮町1-42　藤堂セントラルビル3F
TEL&FAX 048-644-0116

廣告語

伝説のビアバー、Sparkling Heart's が装いも新たに復活!
オリジナリティ溢れる美味しい料理と、世界各国のビールを始めとした様々なドリンク、
そして気の良いスタッフとちょっと懐かしいサウンドが皆様をおもてなしいたします。

▶ 將要素簡化為大框架

商標

照片

活動、項目

廣告語

版面設計方案的範例

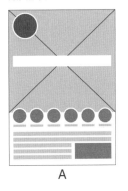

A

B

C

這種情況下，A方案感覺要素安排得有些擠；B方案比較乾淨、沉穩；C方案比較活潑，給人很熱鬧的感覺。

這樣粗略地進行版面佈局，可以更容易整理思路。

以B方案為基礎進行版面設計的範例

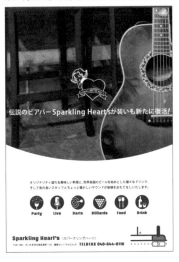

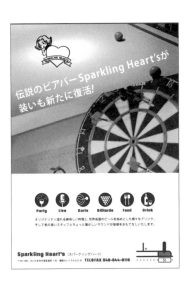

[實踐] ─ 版面的關鍵點

POINT❶

▶ 照片素材可以靈活運用其特性,占據較大空間,並大膽進
行裁切

　　在想提高反差率的情況下,可以將有動態的照片或面部特
寫放大,占據較大空間,這樣版面整體就會比較有衝擊力,
會給人留下深刻的印象。

CHECK

面部等特寫會給人很強
的衝擊力。配置照片的
時候,也要考慮照片自
身的構圖。

特寫與推遠的照片位置互換的範例

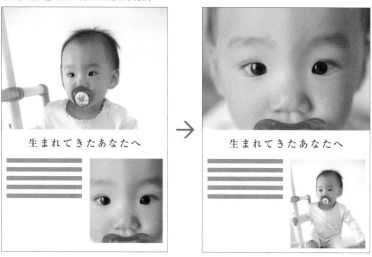

　　照片和文字的反差率如果比較低,則會給人沉穩的感覺。
在將空間感比較富裕的遠景照片作為主體的情況下,版面給
人的衝擊力會有所抑制。

　　把握素材的特徵,嘗試各種擺放位置,同時還可進行裁
切。

改變照片裁切比率的範例

048

POINT❷

▶ 靈活運用對稱與非對稱

以垂直或水平的中心線為軸，設計出上下或左右對稱的版面就是對稱的手法。

對稱的版面比較有穩定感，給人寧靜的感覺。

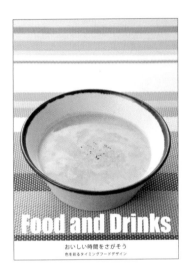

反之，非對稱的版面給人活潑的感覺。

整體對稱，但局部加上非對稱的素材作為畫面亮點，可吸引觀者的少量注意，同時也能達到引導視線的目的。

CHECK

首先做出對稱的佈局，然後嘗試打破此佈局，或加入亮點要素，然後觀察版面的平衡發生了哪些改變。

本章總結

　　版面從廣義上來說，就是整合佈局及構成的工作。

　　但是和裝箱打包並不相同，設計上的版面要求設計師不光要掌握並整理訊息，還要將其恰當地表達出來。

　　這就像書店裡的圖書上架，並不是所有書都整齊並擺到書架上就可以了，還需要根據圖書內容進行分類，受歡迎的圖書一般都擺放在醒目的位置。讓讀者能夠輕鬆找到自己想要的書，考慮易用性進行配置才行。

　　說回版面設計，在設計的過程中，太過注意視覺衝擊力，總想做出酷炫、標新立異的東西，最後反而忘記了版面是要整合訊息這一點。這裡要注意的是，我們並不是透過整合視覺效果來達到易辨識的目的，而是在追求易辨識的過程中使版面變得更美觀。

　　還有本章介紹的黃金比例、對齊、反差率等版面設計的基礎知識，可以用在文字及圖形等多方面。

　　換而言之，版面設計是平面設計的基礎之所在。

第3章

造型

3-1 造型的基礎

POINT

▶ 抓住形的感覺和特徵。
▶ 對圖形進行組合的技巧。

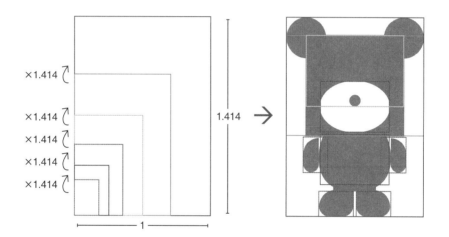

　　設計上所說的用「形」，就是將很難用文字和照片說明的內容以抽象的箭頭、標識等符號或圖形，讓觀者更易理解。因此形在設計中具有很重要的意義和作用。

　　比如，我們在日常生活中經常看到的路標、網站上的圖標等。

　　本章在講解形所包含的意義及作用的同時，還會對實際繪製圖形時的關鍵點及思維方式進行解說，請大家站在設計的角度來掌握造型。

［基礎］── 形狀給人的印象

圖形或符號因為是用形直接表現對象物，所以比顏色或文字給人的印象更深。

首先為了便於理解，這裡以人臉為主題，對設計中使用最頻繁的三個形進行說明，看看圖形給人的感覺是怎樣的，以該圖形設計出來的東西又會是怎樣的。

圓

▶ **溫柔、柔和、女性、圓滿、孩子、快樂**

有稜角的形狀多少會帶有一些攻擊性。而圓與其相反，正圓或橢圓都沒有稜角，給人收斂的感覺，可以讓人安心。

同時圓形在視覺上比較柔和，比多邊形的辨識度高，是比較容易辨識的形。

用圓形來畫

用圓和橢圓來試著畫一下人臉。

幾乎所有的情況下，圓形的臉都不會令人覺得恐怖。透過觀察大家可以發現，圓形因為整體圓潤，所以給人的感覺是柔和的。

CHECK

因為具有柔和感，所以卡通形象一般都是以圓形為基礎來進行創作的。

四邊形

▶ 強而有力、男性、安定、厚重、信賴

　　包含四邊形在內的多邊形，因均由直線構成，四邊保持垂直或水平會帶來穩定感。四邊形也是設計中用得最多的形狀。之前講過的網格系統及排列整齊等版面設計，這些基礎性的東西都會用到四邊形，可以說四邊形是很重要的一種形狀。

用四邊形來畫

　　這次我們用四邊形來畫人臉。

　　看起來很結實，給人很有力量的感覺。這樣用四邊形做出來的圖形會給人很有霸氣的男性感覺。

CHECK

同樣是四邊形，如果是菱形這種尖角朝下的圖形，同樣會給人不穩定的感覺。

054

三角形

▶ 纖細、尖銳、穩定（尖朝上的情況）、不穩定（尖朝下的情況）

　　三角形若尖朝上，會給人穩定的感覺。反之若是尖朝下，就成了不穩定因素。三角形就是具有兩種相反特性的形狀，根據朝向及角度，既可以是女性的感覺，也可以是男性的感覺，這是一種中性存在的感覺。

　　而且三角形至少有一個角是銳角，所以有著很強的攻擊性。

用三角形來畫

　　可能很少有人會用三角形來畫人臉。但是試著畫一下，就能清晰地反映出尖朝上和尖朝下在感覺上會有多大的不同。

　　尖朝下的臉給人中性的感覺，但也會讓人感覺不安定。

　　相反的，尖朝上的臉給人的感覺是很強大，同時又很穩定。

［TIPS］── 造型

在創作圖形或標誌的時候，一般都會有作為原型的實物作為參考。在此基礎上，首先來學習一下造型的基本方法。

抽象化

在設計中對符號和圖形進行抽象化處理是最基本的。

從實物中觀察其特徵，然後用簡單的線條和形狀進行概括，就能在保留實物原有感覺的基礎上將其轉化為符號。

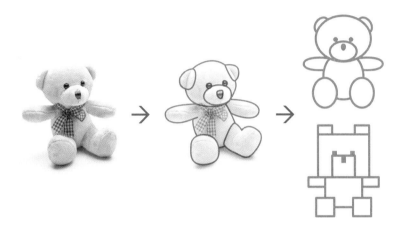

進一步說，即便表現手法簡單，也要呈現出其特徵。

比如一個小熊毛絨玩具的造型，是要以人偶的特徵做成毛玩具，還是熊的特徵，設計的時候要先確定焦點的方向。

CHECK

在這裡省略了嘴巴和眼睛，只要線條及要素能以最低限度呈現特徵，就可以傳達意義。

用最基本的圖形表現

創作符號或形象時，作為基礎的形很重要。

前面已經介紹了圓形、四邊形、三角形等基本形狀，這三種類型比較容易辨識，並且無論是誰都能輕易畫出來的形狀。

所以我們先用這三個形來嘗試進行創作。

CHECK

雖然如實表現出原本的形態很重要，但很多細節的刻畫在符號很小或遠觀的情況下很難辨識。

如之前所介紹的，形狀都會給人特定的感覺。造型的輪廓以什麼形為基礎，是圓形、四邊形還是三角形？同樣是圓形的話，是橫向的橢圓還是縱向的橢圓，都會對最後的造型產生影響，使造型呈現出孩子氣、或是男性、或是女性的感覺等。

大家可以發現，稜角越圓潤，孩子氣的感覺就越強烈。

稜角越圓潤越有孩子氣的感覺

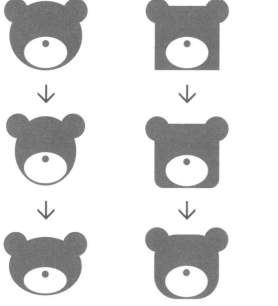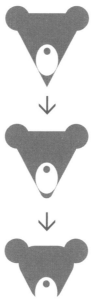

CHECK

設計孩子的卡通形象等造型，可僅用圓形、四邊形和三角形來表現。

實踐 黃金比例和白銀比例的運用

在版面設計的章節分講解過的黃金比例與白銀比例，當然也可以運用在插圖及造型設計中。

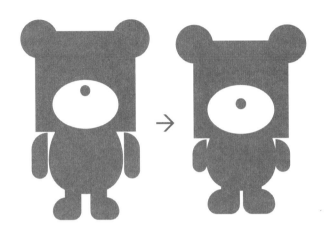

CHECK
白銀比例（1:1.414）在日本是比較受歡迎的，特別是卡通角色，所以以這一比例創作的作品非常多。

這裡以白銀比例為例進行運用。

首先運用的基本方法是準備好各種大小的白銀比例方框。簡單來說就是長寬比為1:1.414的長方形，長寬再乘1.414，這樣不斷翻倍，最後得到 6 個成倍的長方形。

然後將這 6 個長方形適用到造型的各個部分，或當作局部形狀長寬的參考線。

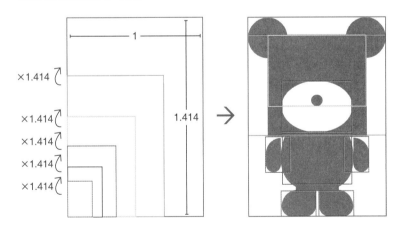

原本形態整合不佳的插圖或造型在使用了這個方法之後就能煥然一新。當一直抓不住畫面平衡的時候，可以嘗試這樣用黃金比例或白銀比例來調整。

▼
3-2 圖形與符號

POINT
..
▶ 圖形與符號為什麼是必須的？
▶ 特徵根據目的而變化。

網頁上用哪個？

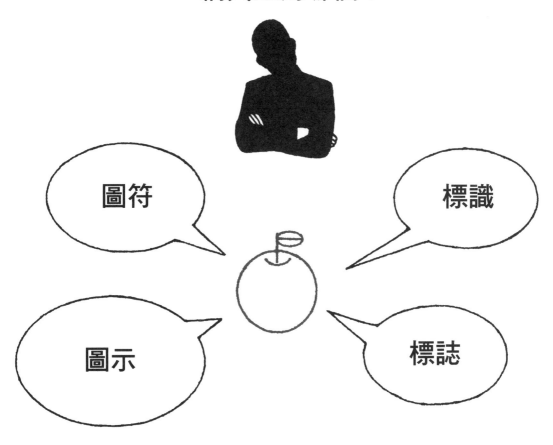

圖符

標識

圖示

標誌

有什麼區別？

我們在日常生活中經常會看到的圖形還有符號，絕大多數都是基於一定的規則和目的設計出來的。它們的作用可能是指示、引導或警告等，是為傳遞某種意義而被抽象化的，其表現方法和用途都各有不同。

首先根據用途和作用對符號進行分類，然後再掌握其不同的特徵。

[基礎] —— 圖形與符號的作用

簡略訊息

　　想要對某事物進行說明的時候，語言和文字是比較方便的手段。但根據具體內容，語言和文字有可能過於說明性，或者敘述過於冗長，很多時候作為說明的表述會比較困難。

　　當語言表達不順的時候，可以運用圖畫或圖形，使設計達到最終的目的，也就是訊息的整理能使目的更易達成。

▶ 文章越複雜就越不便於理解
出錯的可能性也越大

文字 | 圖畫或圖形

▶ 僅透過文字，會因訊息量不足而無法理解其內容

 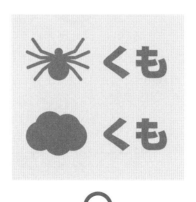

註：日文的雲彩和蜘蛛的發音一致

CHECK

反之，僅用圖形無法清晰表達的事物，可以配合文字來加深觀者的理解。

非語言類的傳達

在國際化的社會裡，文字有時反而成了一種溝通障礙。此時，摒棄文字、靈活運用圖畫及圖示來表達的手法就顯出優勢。

僅使用圖示或標識，也足以傳遞訊息。但根據具體情況，也可結合文字，讓表達更加清晰、明確。

▶ 文字訊息是無法傳達給不懂這種語言的人

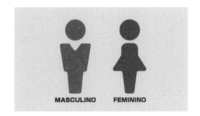

> **CHECK**
> 日本是以1964年主辦奧林匹克運動會為契機，迅速拓展了圖示的使用。

提高辨識度

傳遞訊息的效果會受傳遞時的狀況所影響。

比如騎自行車或開車的時候，人處於運動狀態，沒有多餘精力去確認訊息。再比如想要觀者從遠處也能確認訊息的話，文字的辨識度就變得比較差了。

在類似這種情況下，可以透過造型將訊息圖示化，以提高訊息的辨識度。

▶ 在比較緊急的情況下，文字傳遞訊息需要較長的時間

> **CHECK**
> 道路標識的設計也盡量不用文字。

［基礎］—— 根據用途將符號分類

在設計中，標誌或圖符等作為文字和照片的替代，也分為幾大基本類型。

概括來說，圖示可說是一種標識，也可說是標誌。首先確認一下常規認知下的符號種類以及如何分類，使其在設計中能夠確實地將必要訊息提煉出來。

本書中將造型和設計中提到的「標誌」統一表述為「符號」。

標誌（Mark）

標誌（Mark）是指一種印記，在設計中轉化為一種概念的表達。

多用於表示商標（Logomark）或者標識（Symbolmark）的意思，也就是象徵公司、團隊等團體或個人的符號，也有表示商品認證的JIS徽標等標誌。

CHECK

作為符號的標誌多用於表現概念或理念。同時為了避免與其他標誌混淆，一般都會比較注重其原創性。

標識（Sign）

簽名、指示等都可以歸為標識，設計中的標識主要是達到指示或引起注意作用的圖案。道路標識及引導路線的標示牌都是標識設計。

CHECK

為了避免混淆用於指示的標識，有一套國際標準，通用的形式。

圖示（Pictogram）

　　作為符號中的一大類，象形圖的特徵是在提示行為或引起注意的情況下，會直接表現對象物本身的形象，比如書本或概念等。

　　與圖符相比，其訊息性更強，也就是說，圖示本身就能表達很清晰的意思。

圖符（Icon）

　　圖符是網站或者電腦中，代替文字來傳達意思的圖形。所以圖符基本都是很小的畫面，重點在於用很少的文字、很小的尺寸來表達意思。

　　其與圖示相似，但又不像圖示那樣僅用圖形來表達，其作用更多的是表達的輔助。某些情況下又比較像插圖。

　　同一符號根據分類的不同，可以有多種用途。下面將其分別描述一下，會發現非常有趣。比如下面的符號，如果是標誌，表示的是「跳舞的團體」。如果是標識或圖示，則表示的是「請跳舞」或「跳舞的場所」。如果是圖符，則表示的是「點擊這裡就會跳舞」。

3-3 符號表現的關鍵點

POINT
...
▶ 對符號進行分類並整理。
▶ 根據表現目的變換題材。
▶ 設計和創意的思路不侷限於美觀。

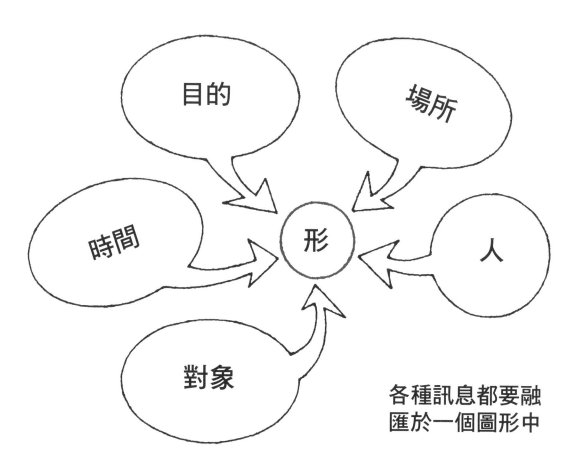

各種訊息都要融
匯於一個圖形中

　　設計符號重要的不是畫法或配色，而是首先要確定什麼時候、在什麼地方、相關人物、做什麼，以及怎麼去做這些意義及目的。

　　這不僅限於符號設計，想要設計什麼都要先考慮其目的，面對怎樣的對象等，並且要將需要傳達的訊息進行等級劃分，自己必須要先把握才行。

　　這裡先講解一下如何給符號進行分類，以及如何精確訂出目的等，在思考其意義的過程中來進行理解。

［基礎］── 根據特徵將符號進行分類

　　說起符號，也有從其性質角度來分析的理論，但這裡將依特徵將符號進行分類，並介紹給大家。

行為 行為符號

　　內容包含人的行為以及行為的對象。很多都會用到箭頭和人的形象。

● 騎自行車
● 自行車比賽場地

● 向右轉
● 前方有目標

CHECK

這裡將符號分成4類，可以根據訊息的種類以及概念進行進一步的細分。

後面會講解根據表現內容進行的分類，也可結合根據特徵的分類。
➡P.067

性質 性質符號

　　著重於顏色、形狀、狀況以及質感的表現。

　　能量殘留量、天氣情況、易碎品玻璃杯的圖形，還有代表可燃垃圾的火苗圖形等，其內容表現出對象的狀態。

● 提示為易碎品

● 電池餘量

視覺 視覺符號

　　內容為物體本身的形象。直接運用電腦、鞋子等的造型，或相關物的造型，引發觀者去聯想。

　　比如，手機裡提示通話的符號，就是很早以前電話的聽筒造型，實際上現在的電話已經沒有這種形狀了。

● 電話・通話

● 信件・電子郵件

| 抽象 | 抽象符號 |

　　內容為現實世界根本不存在的東西，或呈現某種精神的圖形。其中很多都是透過習慣、學習來進行普遍認知的。

　　比如心形、危險標記、禁止標記等，都是在相對長期、廣泛的範圍中被使用的。

　　這些非同類的符號很多都是相互交叉的。

　　比如，騎自行車的符號，就組合了自行車和人的視覺符號以及行為符號。

　　因此，在思考要如何進行表現的時候，可以將必要的訊息進行分類組合。

　　下圖是歸納的分類坐標圖，在設計符號時可依此為參考。

　　下個章節會講到實際運用時，這些符號可以用在哪裡。

符號的分佈圖

行為符號

視覺符號　←　　　→　抽象符號

性質符號

CHECK

我們身邊的符號是以什麼出發點來設計的，分析一下這些符號的分佈坐標也是一種思維拓展的訓練。

［基礎］—— 符號內容的分類

　　之前已經講解符號的分類，除此之外，符號還可以從不同的角度進行不同類型的分類。

　　可以按照什麼時候（時間）、在什麼地方（地點）、什麼人（人物）、做什麼（對象）、怎麼做（行為）對符號進行分類，並直接按這些類型進行表現的例子，以及綜合這些類型進行設計的例子。

　　介紹的時候，為了讓大家瞭解這些符號通常是作為怎樣的符號使用的，根據上文所述特徵的分類，將每類符號的「一般分類特徵」標記出來，大家可以結合起來看看。

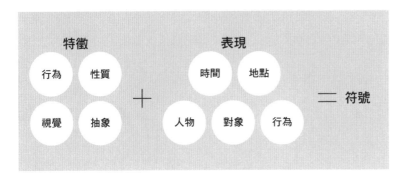

時間的表現

一般分類特徵 ……… 性質 行為 視覺 抽象

　　表示時間或時刻的符號，設計時需要收集一些象徵相應時間的素材。

　　不僅可以使用鐘錶或者確切時間的數字，也可以使用間接提示人們該時段的事物，需要去找出具有相對應特徵的形象。

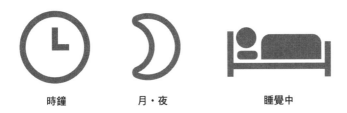

時鐘　　　　月・夜　　　　睡覺中

CHECK

睡覺的時間、奔跑的時間等都是能提示時間的行為，也可以作為表現時間的符號。

地點的表現

一般分類特徵……… 性質 行為 視覺 抽象

設計地點的符號時，將作為對象的設施或場所直接符號化是比較多見的手法，在地圖或者網站上也被頻繁使用。

很多場所的符號化特徵已經形成了固定模式，設計的時候追求標新立異反而不討好。

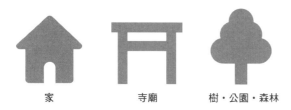

家　　　　　寺廟　　　樹·公園·森林

象徵具體場所的事物，如游泳池或大海，就可以用救生圈來表現；如果是圖書館，就可以用書本來表現；如果是地鐵站，就可以用列車來表現。素材不一定必須是該場所，也可以是那裡必備的事物，找出可以作為象徵的素材，然後轉化為符號的效果是比較好的。

游泳池·大海　　圖書館·書店　　地鐵站

CHECK

如果想要間接表現出游泳池或地鐵站等場所，也可以考慮用人物作為象徵。如滑雪的人=滑雪場；而游泳的人=游泳池。這樣結合人物的表現也是可以的。

人物的表現

一般分類特徵……… 性質 行為 視覺 抽象

公共場所中經常會看到很多關於人的符號，一般都是表現人的行為和狀態。

有些用一個人物很難表達清楚的內容，而會使用多個人物進行對比。大人和孩子、男人和女人等同時出現的符號也是比較多見的。

飛奔的人　　　輪椅　　　家長和孩子

對象的表現

一般分類特徵 ········ 性質 行為 視覺 抽象

　　如果對象是某種物品，一般都會直接將物品的造型符號化，但有很多時候要表現的卻是沒有具體形狀的事物。

　　要想表現電波、光、語言等，一般都會使用抽象形，形式也不固定。表現此類事物的時候，通常可以參考一些已經被大眾普遍接受和認知的符號形式進行表現。

PC　　　　　　火　　　　　信號

行為的表現

一般分類特徵 ········ 性質 行為 視覺 抽象

　　此類中多為提示如何行動，表現發生怎樣的變化等事物動作的符號。比較常見的有指示地點的箭頭，還有可以做什麼等輔助提示符號。

　　而形式上多為抽象形，也有比較漫畫化的表現。和對象的表現相同，可以參考一些被大眾普遍接受和認知的符號形式。

朝向・方向　　　禁止　　　點亮・發光

CHECK

表現抽象形的時候，可以參考漫畫或插圖以獲取靈感，將動態或效果表現得誇張些。這時還要注意的是，各國在表現習慣上都會有一些差異。

［TIPS］—— 根據用途和情況的設計思路

　　雖然直接表現內容的設計會受經驗及技術的影響，但分析設計本質的思維，即什麼時候（時間）、在什麼地方（地點）、什麼人（人物）、做什麼（對象）、怎麼做（行為）也很重要。

　　不能只關注眼前的對象及其行為，還要用心分析其存在的背景才行。

CHECK

不僅限於符號，無論什麼設計都要考慮具體的用途和狀況。比如，設計一張海報，到底是貼在地鐵站還是店面裡，設計會完全不同。

分析時間

　　搞清楚這是在什麼情況下使用的。

　　如果是影片播放的控制面板，那麼表示播放和停止的符號所運用的要素就會有所不同。這就需要根據具體情況，來考慮一下到底什麼是必要的。

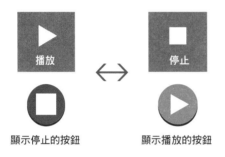

播放　　停止

顯示停止的按鈕　　顯示播放的按鈕

分析地點

　　在不同的使用場所中，即便是相同的符號，表示的意思也會有所變化。

　　比如，用在空調上的時候，表示濕度或水，如果用在打印機上，就表示墨水。也有僅在某特定條件下使用的符號，所以需要根據具體情況來進行設計。

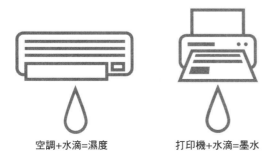

空調+水滴=濕度　　打印機+水滴=墨水

分析人物

需要分析設計是給什麼人看，相同的設計在不同觀者的眼中，意思也會有所變化。甚至可能根本無法理解其意思。

比如，結帳或者付款時，日本表示錢的符號是¥，而在其他國家，比如美國等，通常用$符號表示金錢。

日元　　　　　　　　美元

分析對象

要做什麼、什麼是必要的等等，有關「對象」，需要分析的是行為的目的或指示的對象。

比如嚴禁煙火，僅用單一符號來表現是比較困難的，這時，首先使用表示對象物的火焰符號，然後再加上表示禁止的斜槓符號。

火焰　　　　　　禁止　　　　　嚴禁煙火

分析行為

怎麼做，也就是行為，必須有其發生的主體，比如人或物，以及發生場所等的限定，不能沒有條件的發生，有時也會有功能性的提示。比如，手指的符號在網頁上是可以點擊的意思，在室外標識上則是提示前進方向。

可以點擊

廁所在這邊

禁止

終止

3-4 造型的實踐

[實踐] —— 製作圖符

圖符的製作步驟在某種意義上說，類似描圖的作業。

不用描得很精細，這裡將講解如何一步一步進行以及如何捕捉形態的關鍵點。

課題❶ 描圖繪製圖符

▶ 繪製網站上經常用到的智慧手機圖符

首先找出能表現智慧手機大概形態的基本線條。

這時只要畫出外觀上一目瞭然的要素就可以了。

然後從中選取重要的元素，其他細節全部省略。

作為網頁中的圖符，一般來說，手機上的小按鈕以及照相機部分太小，很難分辨，所以基本都可以省略。之後再考慮可識別性，可以對手機進行著色，以提高圖符的對比度。

進行到這一步，可以說畫出來的圖符已經在一定程度達到了使用上的要求。

但是，考慮到小尺寸使用以及從遠處觀察的可視性，作為圖符還有一個基本的處理，就是將線條加粗。

CHECK

考慮到與其他圖符同時使用時的平衡，也可少許調整一下長寬比，這樣通用性會更強一些。當然，也可以結合黃金比例來繪製。

課題❷ 根據使用條件來畫

▶ 為商店賣場的地圖或廣告牌繪製鞋子的圖示

首先，找出能表現鞋子大概形態的基本線條，完成線稿。

然後需確定一下這是用在什麼地方。

如果是作為店內張貼的標識，之前完成的線稿拿出來直接使用，顧客應該就能夠看懂。

但如果是賣場面積很大的店鋪，想要讓遠處的顧客也能看清，線稿的辨識度就不夠高了。遇到這種情況，可以同之前案例的智慧手機圖符一樣，簡化線條，省略細節部分。

如果不用像網頁上那樣將尺寸縮得很小使用，就不用和上一頁智慧手機的圖符一樣整體平塗顏色了。

這裡結合具體店鋪的理念，比如，以女性為目標的話，就需要呈現出纖細修長之感，使用線圖可以帶來優雅的感覺。相反，如果想在設計中呈現出沉穩、厚重的感覺，並且重視遠觀時的辨識度，那麼最好還是整體填色比較好。

還有，如果是一系列的圖符，也可以根據實際情況考慮是否需要添加文字說明。

運動鞋　　　　　　　登山鞋　　　　　　高跟鞋

CHECK

無論是圖符還是圖示，關鍵都在於省略不必要的細節，使形式更簡單。

［實踐］—— 創意訓練

在之前講的符號內容的五大類（時間、地點、人物、對象、行為）基礎上，讓我們來進行符號及圖示的設計訓練。

課題 整理關鍵詞

▶ 構思公園的圖示

根據公園這個主題，首先將能聯想到的事物都列出來。最初的階段可以先列出直接跟公園有關的部分，然後再進一步細分並不斷擴展相關聯的事物。

透過不斷拓展聯想，很多並不與公園直接相關的事物會自然而然地湧現出來。

即便是間接相關，透過組合也可以得到能夠表現公園的要素。

將這些能想到的關鍵詞進一步整理為表格。

這裡將與「親子」及「孩子」相關的關鍵詞歸納到之前總結的五類中。公園無法限定「時間」的要素，這裡也不勉強。

CHECK

這裏根據符號內容的分類，將聯想的關鍵詞進行歸類。

符號內容的分類
▶P.067

時間	地點	人物	對象	行為
——	遊樂設施（滑梯）	孩子	——	滑
——	樹下	親子	盒飯	野餐

　　這裡將兩大類關鍵詞進行整理，但還需要針對公園再仔細考量一下。

　　從孩子、溜滑梯展開聯想的話，除了公園還能聯想到什麼？

　　同樣的「親子」「野餐」「盒飯」這些關鍵詞還能讓人聯想到什麼？

從關鍵詞逆向思考能想到的事物

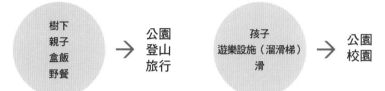

　　最終，選取了和公園最接近的關鍵詞。但要注意，如果要用圖示表現公園、登山、遊樂場等多個事物，在相關聯的關鍵詞中很多都是相互通用的情況下，就應該從不通用的關鍵詞中進行選取。

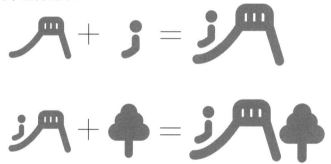

　　最後，繪製圖示的時候，首先要用盡量少的要素來進行構成。此處相對孩子來說，溜滑梯更加適用。如果覺得僅用溜滑梯不能清晰表達意思，則可再加上人物、行為等之前歸納出來的要素組合使用。

　　進一步深化思維，將課題定為如「樹木很多的公園」「野鳥很多的公園」或「製作一目瞭然的地圖」的話，又該怎麼辦呢？這時主體要素可能就不是溜滑梯和孩子了，肯定需要考慮其他的素材。

　　這時參考一下「根據用途和情況的設計思路」一定會很有趣。

CHECK

如果對使用狀況及具體條件有多種特定要求，可以返回「根據用途和情況的設計思路」的部分重新考慮一下。

根據用途和情況的設計思路
➡P.070

［實踐］── 處理圖像及圖形的關鍵點

使用環境帶來的錯覺

　　根據周圍環境及背景，人眼會產生各種錯覺。

　　下面的範例中，每組的元素A和B都是完全相同的，但因為周圍要素的影響，有的顯大，有的則顯小，有的又好像是向不同方向傾斜，這都是人的視覺錯覺所造成的。

各種產生錯覺的例子（每組範例中的A和B都是完全相同的）

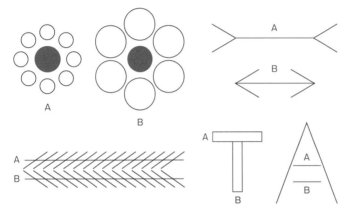

　　不僅在圖形中，錯覺在文字排版和版面設計中也是非常重要的因素。

　　比如在字體設計中，T和L橫豎筆畫的粗細是不同的，O和C相比其他字符縱向會稍微長一些。

　　設計中不能僅依賴電腦等軟體上的測量，還需要考慮到錯覺的因素，對設計要素進行手動微調，直到人眼看上去很協調才行。

文字排版
➡P.113

版面
➡P.017

根據錯覺對字體進行調整

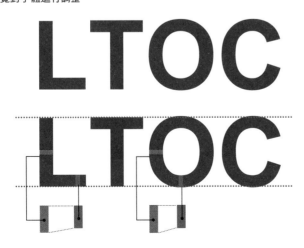

CHECK

可以將手邊的字體放大顯示進行對比，確認每個細節都經過了怎樣的調整，一定會有有趣的發現。

形的重心

　　版面中運用不規則圖形的時候，僅遵循之前所講的對齊規律有時候效果會不太理想。

　　造成這種不理想效果的原因主要就是形的重心。

　　雖然圖形是沒有重量的，但形狀在視覺上會有重量感。因為在人們的印象中，越大的物品越重。由此，延伸到平面世界中，面積越大的部分給人感覺越重，越細小的部分則給人感覺越輕。

以圖符寬度的中心線對齊的例子

↓

以圖符重心的中心線對齊的例子

CHECK

面積以及形狀各異的形態，要想排得整齊或取得整體的平衡，需要找到各形態的重心。

本章總結

　　造型或是符號，可以追溯到象形文字時期。也就是說，我們平時使用的文字也是一種符號。

　　但是我們使用的文字，會根據國家、地區等不同，所包含的意思及表現手法都大相逕庭。

　　而設計師的任務就是設計出圖示等符號來作為世界通用的文字，在表現手法上要讓任何人都能看明白。

　　此章總結與造型相關的知識，分別為基礎、分類、設計方法等進行了講解，同時在「根據用途和情況的設計思路」的部分（➡P070）也涉及到一些設計思維。

　　所以本章的內容並不僅限於造型，而是以造型為核心，告訴大家根據具體情況，造型將發生多大的變化。

　　即便我們不會講各國語言，但我們設計製作的符號或圖示，無論放在哪裡，無論給什麼樣的人看，都能作為世界通用的語言被廣泛認知，這難道不是一件很了不起的事情嗎？

　　符號或造型越是深奧，越是眾說紛紜。就如同語言學、符號學也是非常複雜和艱深的學科。本書內容避開了這些理論，而是根據日常生活中的普遍感受、認知、外觀、用途等進行劃分。

　　當然，這個世界上還會存在著一些符號，它們無法套用到本書所總結的符號種類及劃分中。

　　遇到這類情況，請大家不要簡單地將其歸為異類，應該思考一下設計師為什麼要這麼做，是出於怎樣的考慮呢？根據具體情況對其進行分析將是件很有趣的事情。

　　如果透過這樣的分析能夠瞭解設計師的想法，便可以提升自身對設計的理解。

第4章

色彩

4-1 色彩的種類

POINT

▶ 色彩也有分類。
▶ 顯示器上的畫面和印刷在紙張上的色彩不同是因為顯色方式不同。
▶ 顯示器畫面顯示的色彩根據設備性能會有所不同。
▶ 顏料無法表現光。

相同顏色？

PC　　　　　　　　　打印

由於顯色方式的改變，顏色也會有變化，有可能會變暗淡

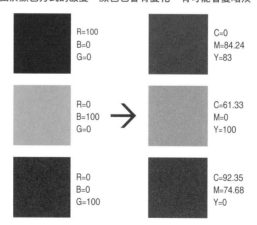

R=100　　C=0
B=0　　　M=84.24
G=0　　　Y=83

R=0　　　C=61.33
B=100　　M=0
G=0　　　Y=100

R=0　　　C=92.35
B=0　　　M=74.68
G=100　　Y=0

色彩在設計中占據重要的地位。

本章透過實際配色的範例，講解構成色彩的要素、具體顏色給人的感覺以及顏色的使用。

與色彩相關的理論可能在生活中很少會被察覺。有關色彩理論，首先需瞭解一下顏色的種類、電腦與印刷品中顯色的不同。

［實踐］── 光源色和物體色

一般來說，我們的眼睛看到的顏色大致可以分成兩類光源色和物體色。

光源色正如其名，是光源發出的色光。比如，放煙火的時候會炸開紅色、藍色等火光。汽車過隧道的時候，隧道裡的燈光基本是橙色的。這種自發光體本身所帶的顏色就是光源色。

CHECK
電腦的顯示器等顯示的都是光源色。

光源色

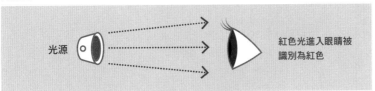

相反的，物體色可以看做是物體的顏色。

當光打到物體上時，物體會吸收特定的色光。比如紅色的蘋果，並不是蘋果自己會發出紅色的光，而是打到蘋果上的光，除了紅色光之外的光都被蘋果吸收了，最後僅紅色光被蘋果反射，使我們看到蘋果是紅色的。

也就是說我們能看到的物體的顏色，其實是沒有被物體吸收的顏色。

物體色一般也分成兩大類，一類是剛才蘋果例子裡所述的，僅反射特定顏色的反射光；另一類是類似玻璃紙那種可以透過特定顏色的透射光。

CHECK
海報等印刷品都屬於物體色。

物體色

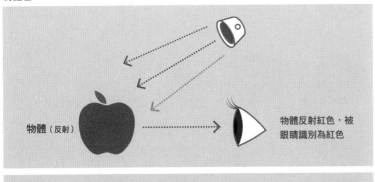

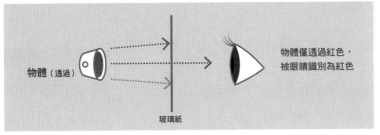

［基礎］── 色光三原色RGB（加法混合）

　　光源色中，能被人的眼睛所感知的色光被稱為光的三原色，這三種顏色分別是R（紅）、G（綠）、B（藍）。這三種顏色相互混合會越混合越明亮，最終趨近於白色，這被稱做加法混合。

CHECK

請大家記住光源色＝RGB。

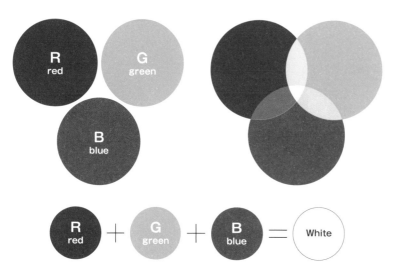

　　RGB中，R+G生成Y（黃）、R+B生成M（洋紅）、B+G生成C（青）。

　　這些都是設計中會經常用到的顏色，之後會詳細進行介紹。

　　在家電賣場可以看到擺成一排的電視機，一般都會同時播放著相同的畫面。很多人會發現，相同畫面的顏色也會有所不同。也就是說即便RGB的色彩數值相同，但設備性能不同的話，所顯示出的顏色也會有很大差異。

CHECK

RGB的顯色也會根據顯示器不同而有所變化。

[基礎] ── 色彩三原色CMY(K)（減法混合）

與RGB相反，物體色的三原色越混合越暗，並最終趨近於黑色，這被稱為減法混合。在印刷中，這三原色被表示為CMY，即C（青）、M（洋紅）、Y（黃）。

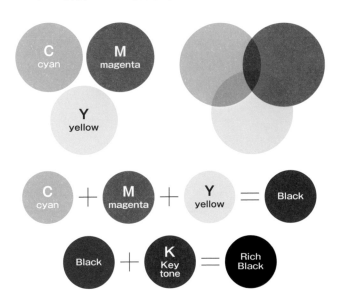

本來，物體色的三原色也就是CMY，混合起來就是黑色，但因印刷可表現的色彩範圍及墨水性質所限，光靠三原色混色很難實際獲得黑色。因此，現代印刷導入了K也就是黑色。基於CMYK四色的印刷，大大提高了色彩的表現力。

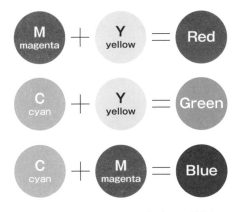

這裡M+Y生成R（紅）、C+Y生成G（綠）、C+M生成B（藍）。

但減法混合獲得的RGB與加法混合的RGB因為在顯色方式上完全不同，所以嚴格意義上來說並不是相同的顏色。這裡僅作為參考，大家記住它們是同色系的顏色就可以了。

▼
4-2 配色

從照片中選取關鍵色的例子

色彩有基礎的三大屬性，即色相、明度及彩度。

首先需要瞭解各屬性的特徵，然後掌握選擇關鍵色或亮色的原則，獲得想要的配色。

如果能夠從理論角度來把握色彩，配色也可以根據理論來進行，所以配色的工作並不一定要依靠天賦，這裡可以透過一些實例來講解配色的基本技巧。

［基礎］— 色相

色相就是指紅、黃、藍這些具體的色調。

這裡不牽扯濃、淡、深、淺等對顏色的限定，僅定義具體顏色是紅還是綠。

漸變形式的色相變化

色相環

用環形來呈現色相之間相互關係的就是色相環。大多情況下會以此為基礎進行配色。

與色相環相關且有名的色彩體系還有曼塞爾色立體和PCCS等，這裡僅介紹一下色彩關係圖的基本概念。

首先，光和色彩的三原色是色相環的基本要素。前面章節已經介紹了R和G混合得到Y、Y和C混合得到G等、RGB和CMY的混色關係，這裡將這些混色關係做成了示意圖，這也是色相環的基本構成方式。

現在，不管是RGB還是CMY，都可以用電腦的影像處理軟體來獲得確切的顏色，並且都可以透過具體數值來指定顏色。大家可以使用電腦軟體實際操作一下，看一看顏色是怎樣變化的。

這裡作為範例的色相環是輸入CMY數值獲得的，色相環有很多種類，其中的顏色並不一定拘泥於某一特定值。

CMY構成的色相環圖例

1. C=0% M=100% Y=100%
2. C=0% M=50% Y=100%
3. C=0% M=0% Y=100%
4. C=50% M=0% Y=100%
5. C=100% M=0% Y=100%
6. C=100% M=0% Y=50%
7. C=100% M=0% Y=0%
8. C=100% M=50% Y=0%
9. C=100% M=100% Y=0%
10. C=50% M=100% Y=0%
11. C=0% M=100% Y=0%
12. C=0% M=100% Y=50%

CHECK

色相是單純指顏色的概念，大家可以將其想像為12色顏料或者彩色鉛筆，這樣會比較好理解。

CHECK

RGB和CMY交叉排列為6色的環，任意兩原色之間的為混色（中間色）。

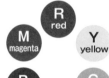

CHECK

基本上所有的影像處理軟體都可以直接設置RGB、CMY的數值，並配有調節滑塊。

［基礎］—— 明度

　　明度表示的是色彩的明暗。明度高就愈白，明度低就愈黑。

　　前述的色相指的是「具體的顏色」，而明度則一般會用明亮、黑暗等詞彙來描述。

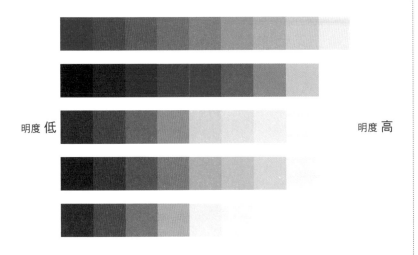

明度 低　　　　　　　　　　　　　　　　明度 高

一般明度

CHECK

明度指顏色接近白或黑的程度。

明度 低

明度 高

［基礎］—— 彩度

彩度就是指色彩的鮮豔程度。彩度越高，顏色就越顯著。彩度越低，顏色強度越低，也就越接近黑白色。

如果也和明度一樣換個說法，用詞彙來形容彩度，一般會用鮮豔、濃郁等詞彙來描述。

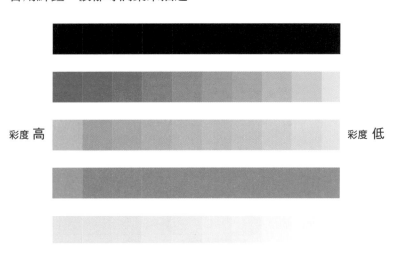

彩度 高　　　　　　　　　　　　　　彩度 低

CHECK
黑和白原本沒有顏色，所以即便改變其彩度也不會發生變化。

一般彩度

CHECK
彩度指原色到黑白色的變化。

彩度 高　　　　　　　　　　　　　　彩度 低

CHECK
很多影像處理軟體都可以調HSB，實際操作一下，即可更容易地掌握彩度和明度的變化。

在影像處理軟體中，調整顏色的參數多為色相（Hue）、彩度（Saturation）和明度（Brightness），此外還有HSB模式。

使用軟體可以比較直接地對色彩進行調，操作也較為方便，大家可以嘗試一下透過HSB來調色彩。

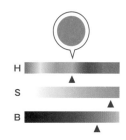

［基礎］—— 色相配色

以色相為中心進行配色的方法有不少，這裡介紹一些在實際設計工作中經常會使用到的。

基於之前所述的最基礎的6色色相環，進一步兩兩混色獲得中間色，形成12色以上的色相環，並以此為基礎進行配色就是色相配色。

補色

CHECK

示意圖為比較簡潔的12色色相環。實際上還可以做出顏色更細分的色相環。

在色相環上處於相對位置的顏色互為補色。

補色是相互襯托的關係，如果確定了設計所用的基本色，就可以用其補色來作為亮色。

CHECK

作為設計檔案，一般都基於RGB。但如果最終要落實到印刷，就需要轉換為相應的CMYK。這時即便是0也可以，K必須要有一個數值。

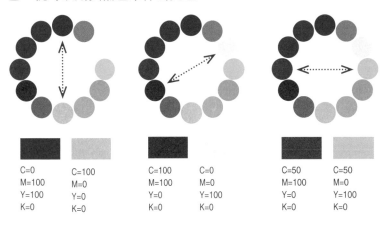

C=0	C=100	C=100	C=0	C=50	C=50
M=100	M=0	M=100	M=0	M=100	M=0
Y=100	Y=0	Y=0	Y=100	Y=0	Y=100
K=0	K=0	K=0	K=0	K=0	K=0

分裂補色

也可以使用補色兩側的顏色（分裂補色）進行配色。

如果使用正對位置的補色，對比可能過強，這時使用分裂補色，也就是補色的近似色，就可以緩和色彩的強度。

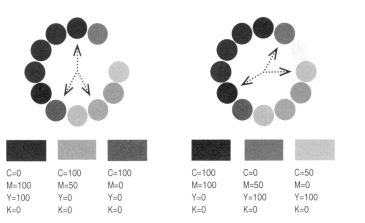

C=0	C=100	C=100	C=100	C=0	C=50
M=100	M=50	M=0	M=100	M=50	M=0
Y=100	Y=0	Y=0	Y=0	Y=100	Y=100
K=0	K=0	K=0	K=0	K=0	K=0

三色配色（Triad）

選擇色相環上處於正三角形頂端（120°角）的顏色進行配色。

這樣選出的三種顏色會有比較大的變化，但同時又很協調。

一般來說，一個設計中最多就用3種顏色，如果使用4種以上的顏色就需要一定的經驗和技巧了。

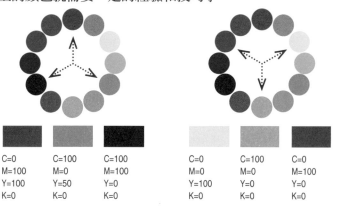

C=0	C=100	C=100		C=0	C=100	C=0
M=100	M=0	M=100		M=0	M=0	M=100
Y=100	Y=50	Y=0		Y=100	Y=0	Y=0
K=0	K=0	K=0		K=0	K=0	K=0

四色配色（Tetrad）

利用兩組處於90°垂直位置的補色進行配色，效果會顯得很有活力。

運用這種配色會讓畫面感覺五彩繽紛，但要注意作為主體的顏色不能被埋沒其中。

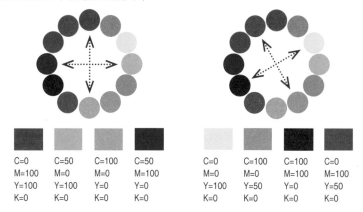

C=0	C=50	C=100	C=50		C=0	C=100	C=100	C=0
M=100	M=0	M=0	M=100		M=0	M=0	M=100	M=100
Y=100	Y=100	Y=0	Y=0		Y=100	Y=50	Y=0	Y=50
K=0	K=0	K=0	K=0		K=0	K=0	K=0	K=0

在此基礎上，還有更多顏色的配色，比如五色配色是使用正五邊形頂點（72°）上的顏色，六色配色是使用正六邊形頂點（60°）上的顏色。顏色越多，配色就越不容易處理，所以使用多色配色要謹慎。

在使用多種顏色的情況下，可以留心將黑色或白色作為一種顏色有效利用。

<div style="border:1px solid">

CHECK

使用四種色相完全不同的顏色時，配色或設計的難度會突然提高。

</div>

［基礎］── 色調配色

▶ 什麼是色調

明度和彩度相結合就會形成色調。

配好色的關鍵就在於熟練控制色調和色相。

主體色（主要色彩）配色

透過改變同一顏色或色相類似顏色的色調（明度、彩度）來進行配色。

使用同色系顏色可以明確地表現出主體色帶來的感覺。

從色相環上選出相似色，然後改變其明度和純度

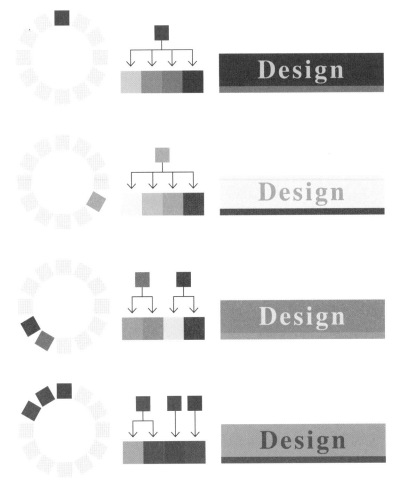

改變同一顏色或色相類似顏色的明度和彩度，其中明度差較大的又被稱為同系配色。

主色調配色

　　這是在某一固定色調或類似色調（明度、彩度）中，挑選不同色相的顏色所使用的配色手法。

　　因為變化的是色相，所以效果可能會比較活潑，但同時可以明確地展現出「清淡」或「明快」等色調自身給人的感覺。

在色相環上選擇類似色之外的顏色，並統一顏色的色調（明度、彩度）

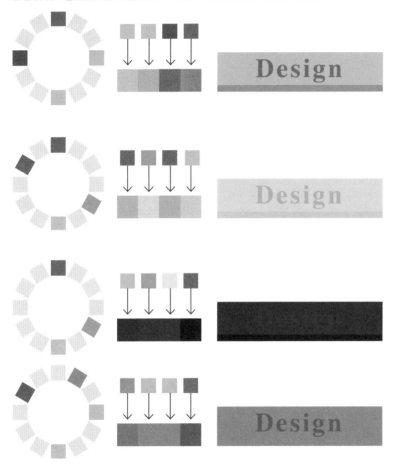

　　在某一固定色調或類似色調（明度、彩度）中，挑選不同色相的顏色使用，其中明暗差較小的被稱為同色調配色。

　　透過這裡的範例可以看出，使用某種特定的配色方法，也會出現不易辨識、可讀性差的配色方案。

　　配色時，需要掌握色相、明度、彩度的各自特徵，並靈活運用才行。

[實踐] ── 決定關鍵顏色

什麼是關鍵顏色

　　設計中確定配色的時候，需要事先定好幾種顏色作為關鍵色。

　　通常有打底的基礎色、作為形象表達的主色，還有作為點綴的亮色。

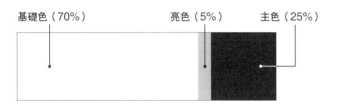

CHECK

首先以3色為基礎來構成關鍵色。

主色

　　作為商品、服務或者說設計核心的顏色就是主色。

　　主色一般用在最醒目的地方，占據設計的25%。

CHECK

主色、基礎色、亮色的叫法並不是絕對的。不同書籍和不同的老師會有不同的叫法。

基礎色

　　使用在背景上，決定設計印象的顏色為基礎色。

　　基礎色占據設計的70%會比較好。

亮色

　　與主色相反，承擔烘托設計核心作用的顏色是亮色。

　　亮色只是一個點綴，達到輔助作用，一般占據設計的5%。

如何決定配色

▶ **主色的選擇方法**

　　因為是作為核心的顏色,所以一般會直接使用商品、服務、公司商標等的形象色,這樣設計出來不會破壞原本的形象。

　　還可以從顏色給人的感覺等入手,根據目標或目的對顏色進行分析。

色彩給人的印象
➡P.101

　　主色的明度不能太高,彩度不能太低,不然很難深入人心。一般來說,在多數情況下,彩度高一些、明確一些的顏色更易於表達主旨,選擇作為核心的主色時需要斟酌設計的目的。

好用的顏色

不好用的顏色

通常都會以商品及企業的形象色為核心進行配色

▶ 基礎色的選擇方法

　　基礎色是大面積使用的顏色，所以相對較淺、明度較高、彩度較低的顏色比較適用。

　　通常作為基礎色使用的顏色有白色、灰色等無彩色，或明度高於主色的顏色，但只要能確實呈現出對比度，也可以相反地用接近黑色的低明度顏色。

　　具體的顏色選擇方法，可以參考「色調配色」中介紹的主體色配色，在近似的色相中選擇色調變化較大的顏色來用。

主體色配色
➡P.090

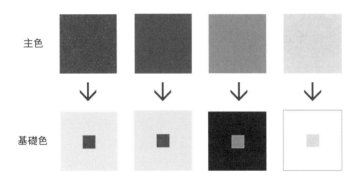

主色

基礎色

CHECK
基礎色和主體色需要有較大的對比度。

　　相反的，如果基礎色和主色的明度、彩度太過接近，也就是說，對比度較低的顏色搭配是應該避免的。這時，即便二者的顏色很接近，也會讓觀者看得不舒服。

不好的配色

CHECK
對比度小的話就很難辨識。

▶ 亮色的選擇方法

亮色基本來說是襯托主色的。

根據主色的顏色，亮色的選擇也會發生很大變化。最簡單的方法是運用「色相配色」中介紹的補色搭配方法。

色相配色
➡P.088

補色
➡P.088

主色

補色

CHECK
亮色並非必須要使用補色。也可以參考色相配色，多嘗試其他類的組合。

色相如果太接近，主色與亮色就會相沖，反而變得不醒目了。

亮色要盡量在彩度、明度或色相上與主色拉開差距，要盡量選擇差別大一些的顏色。

不好的組合

CHECK
在色相、彩度、明度上與主色太接近的顏色不適合做亮色。

► 其他的顏色

　　前面介紹了主色、基礎色和亮色，這些顏色都並不僅限於使用一種，有時也會是多種。

　　增加色數時需要對每種顏色所占的比例進行協調。

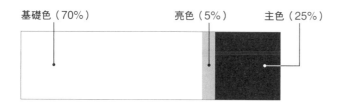

基礎色（70%）　　亮色（5%）　　主色（25%）

　　支配整體的基礎色應該控制得盡量少，並確保其占據較大的面積，這樣才能保持設計的協調性，以提升整體的完善度。

　　如果增加作為亮色或主色的顏色數量，也不要減少基礎色的分量，要在保證原有協調性的前提下進行操作。

主色比例保持不變的範例

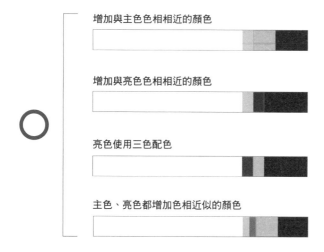

增加與主色色相相近的顏色

增加與亮色色相相近的顏色

亮色使用三色配色

主色、亮色都增加色相近似的顏色

基礎色比例產生變化的範例

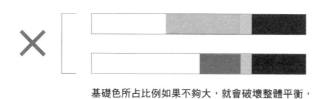

基礎色所占比例如果不夠大，就會破壞整體平衡，
讓人搞不清到底哪個才是主色

CHECK

基礎色應該盡量多占一些面積，占據70%左右的比例，整體感覺會比較協調。

三色配色
➡P.089

► 配色範例❶：卡通形象

在進行商標或者卡通形象等的配色時，首先要確定主色，然後再確定亮色和基礎色就可以了。

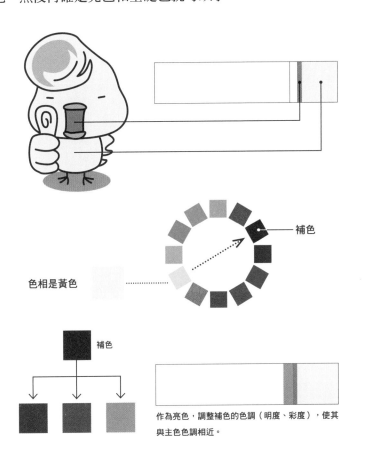

補色

色相是黃色

補色

作為亮色，調整補色的色調（明度、彩度），使其與主色色調相近。

僅用亮色（補色）
覆蓋整體

運用基礎色（底色）

► 配色範例❷：商標

　　商標等的配色一般也會以指定的主色為基礎來進行，但有時也會反其道而行，將指定色作為基礎色來使用。

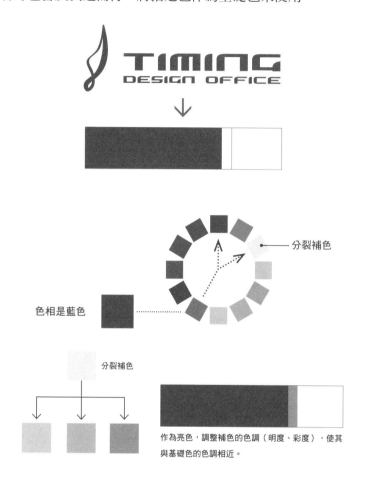

分裂補色

色相是藍色

分裂補色

作為亮色，調整補色的色調（明度、彩度），使其與基礎色的色調相近。

僅用基礎色覆蓋整體　　　　　　靈活運用亮色（補色）

▶ 配色範例❸：照片

照片也可以作為配色的參考。

美味的、溫暖的、成熟的……如果想要表現出照片給人的感覺，首先要好好觀察一下照片，看看照片中包含什麼顏色。

選擇出照片中的關鍵色，然後以此為參考，可以對配色的協調達到幫助作用。

使用的顏色一般是3～4種，最多5種，可試著選取一下

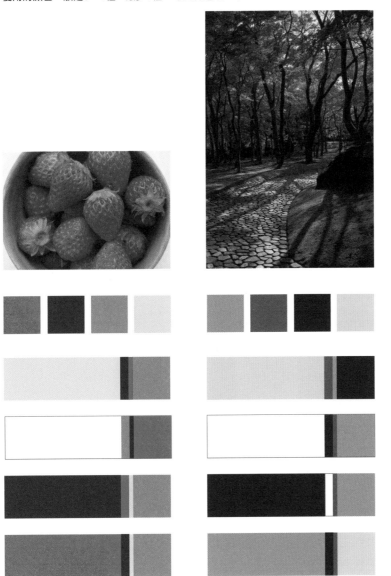

CHECK

可以嘗試互換亮色或主色，以獲得接近所需感覺的配色。

CHECK

如果從照片或插圖中選取顏色，其方法在序章「實戰中用得上的配色關鍵點」中也有介紹。
➡P.003

4-3 色彩的特性

POINT

▶ 靈活運用不同色彩給人的感覺。
▶ 辨識度及醒目度會根據顏色組合的不同而變化。
▶ 靈活運用色彩,可以在平面上表現出縱深感等三維立體感。

一般人們所說的色彩,其種類可謂千變萬化,不同的組合方式或使用方式給人帶來的感覺也大相逕庭。如果能進一步掌握顏色的特徵,並根據設計理念及用途加以區分使用,不僅能改變設計在視覺上給人的感覺,還能更加確實地將形象或訊息傳達給觀者。

配色並不是單純地選顏色,還要考慮想要表達什麼,以及向什麼人表達等問題。

［基礎］── 色彩給人的印象

　　不同顏色給人的感覺也不同。

　　雖然國家、文化、年齡、環境都會影響顏色給人的感覺，但僅從顏色本身來看，帶給人的感受在一定程度上也是有共通性的。

▶ 紅色／red

溫暖、熱情、強大、活潑

很容易讓人聯想到火焰、太陽等強而有力的事物，色彩本身就給人溫暖的感覺。

因為是血液的顏色，所以作為能夠激發鬥志的顏色，也經常用在體育運動方面。

▶ 藍色／blue

冰冷、冷靜、清潔、壓抑

象徵著水和海的顏色，所以有讓人冷靜、沉著的作用。

顏色本身也給人清涼的感覺，穩定、冷靜的感覺較強。

▶ 黃色／yellow

溫暖、明亮、健康、好奇

和紅色略有不同，是象徵光和太陽的顏色。

給人積極的感覺，同時也代表了輕快、明亮。

顏色的明度很高，引起注意的效果很好。

CHECK

人可以從顏色來感知溫度。大致來看，紅色系是暖色，而藍色系是冷色。

▶ 橙色／orange

溫暖、親切、美味、積極

介於紅色和黃色之間的顏色。黃色太過明亮,紅色太過強
烈,而橙色則中和了這兩種傾向,給人積極健康的感覺。
橙色也是讓人感覺溫暖的顏色,很容易讓人聯想到食品和家
庭,所以也是經常使用的顏色。

▶ 綠色／green

中性、自然、平安、和平

是代表樹葉或大自然的顏色,具有很好的放鬆效果。
是有益身心的顏色,可以帶來跟藍色不同的安心感和鎮靜效
果。

▶ 粉色 pink

溫暖、幸福、柔和、愛情

代表女性,讓人聯想到愛情或可愛的事物。
除了給人平安幸福的感覺,同時也是很醒目的顏色。使用上
有一些需要注意的地方,但粉色很意外地和各種顏色搭配效
果都很好,是配色中比較容易運用的顏色。

▶ 紫／purple

中性、高貴、慾望、神祕

紫色雖然含有紅色成分,但感覺上更接近冷色系,是可以激
發想像的顏色,給人神祕的感覺。同時紫色也代表著性感。

▶ 白色／white

清潔、神聖、空虛

是所有顏色中最乾淨的一種，同時也代表了空虛和冬季的感
覺。雖然白旗給人戰敗的感覺，但整體來說，白色基本上還
是象徵著勝利、前進等積極意義。

▶ 黑色／black

高級、恐怖、力量

與白色相對，給人很強的負面印象，但同時也具備高級感，
象徵著力量。

與其他有彩色的搭配效果很好，可以讓商品或者服務的形象
提升一個層次。

[基礎] —— 辨識度

辨識度是表述觀察時的清晰程度或者易視程度的概念。

比如同時看下面兩張圖的時候,你的視線會先落到哪張上呢?

色調配色
➡P.090

這種情況下,對比度也就是色調(明度、彩度)差距大的配色更吸引人的目光。

反之,不太引人注目的則是色相近似的顏色或互為補色的顏色等。

色相近似的顏色相互之間很難區分,而補色則是顏色相沖,特別難以辨識。

CHECK

想要獲得高辨識度的配色,色相的組合關係並達不到決定性作用,需要拉大色調的差異才行。

［基礎］—— 醒目度

和辨識度很接近，但醒目度更著重於是否引人注目。

並不是單純的是否易辨識，根據顏色種類和色調的不同，配色是否醒目也會產生差別。

❶和❷中，用的是相同大小的相同字體，但是一眼看上去的醒目度，或者說是否引人注目，❷就比❶的效果好。也就是說，相對於彩度低的顏色，還是彩度高的顏色更加醒目。

改變背景色也是相同效果。這裡可以看出❹比❸更醒目。

這樣來說，醒目度主要是受顏色自身的彩度及色相的影響，一般來說無彩色（低彩度）的醒目度低於有彩色（高彩度）的。冷色（藍色系顏色）的醒目度低於暖色（紅色系顏色）。

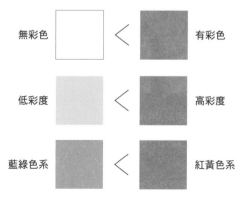

有彩色、高彩度、紅黃色系的暖色醒目度更高

［基礎］── 前進色‧後退色

色彩可以給人不同感覺，同時也能讓人感覺到溫度以及遠近。

請大家看看下面兩個配色。

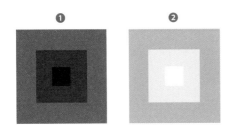

❶好像越往中央越向裏面深陷，❷則好像中央凸起來似的。

雖然根據明度及彩度有所不同，但一般來說暖色系的顏色是前進色，冷色系的顏色是後退色。

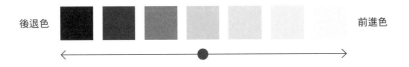

後退色　　　　　　　　　　　　　　　　前進色

雖然根據明度及彩度有所不同，但一般來說暖色系的顏色是前進色，冷色系的顏色是後退色。

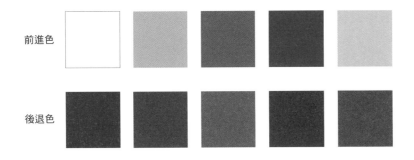

前進色

後退色

CHECK

想像一下一個山洞，總是洞口比較明亮，越往裏面光線越昏暗。這樣就比較容易理解明亮的顏色顯得靠前，灰暗的顏色顯得靠後了。

CHECK

冷色系顏色的色調大多自身偏暗，所以讓人聯想到暗夜等感覺寒冷的事物。

［基礎］—— 膨脹色‧收縮色

與前進色、後退色有著密切關係的還有膨脹色以及收縮色。

下面兩張圖中，❶和❷兩個正方形中，其中心的兩個小四方形其實面積相同，但❶的看起來要更小一些。

本來一樣大的物體，因為環境色及其色調的差異，看起來好像大小會不一樣。

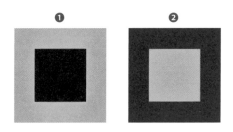

這也是人類視覺的一種錯覺。膨脹色是比實際大小看起來大的顏色，收縮色是比實際大小看起來小的顏色。

這與前進色、後退色的規律基本相同，根據暖色系、冷色系或色調的不同變化。

膨脹色

收縮色

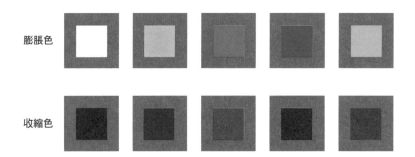

4-4 配色的實踐

[實踐] —— 如何決定基礎色

決定用什麼顏色的時候，有時候會覺得無從下手。這時，首先要考慮具體需要什麼樣的設計，比如設計理念、目標群眾、主題等。

課題 根據目標群眾和目的來進行配色❶

▶ **目標為年長者+高級感的配色**

不同年齡的人對色彩的喜好會有所不同，易辨識的顏色也會有所區分。

進行配色的時候綜合考慮這些因素，確定出以綠和藍等顏色為基礎的配色，因為對年長者來說這些顏色更容易辨識，看起來較為討喜。

然後在此基礎上再研究一下什麼顏色能呈現出高級感。

目標為年長者的配色

能呈現出高級感的顏色有黑色、紫色，還有金色等華美的顏色。這裡因為有目標為年長者這一限定條件，而黃色以及金色等是年長者不易辨識的顏色，所以應當迴避。

這時，如果想在盡量保持色相不變的基礎上呈現出高級感，彩度以及明度就要降低一些。

若想呈現出高級感和沉穩感，一定要精簡所用的顏色數量。

有高級感的配色

降低色調
呈現高級感

<div style="text-align:right">

CHECK

不同年代的人喜歡的顏色不同。

CHECK

金色或黃色等不是年長者喜歡的顏色。不僅要考慮目標群眾喜歡哪些顏色，還要注意哪些顏色是令人討厭的。

</div>

108

課題 根據目標群眾和目的來進行配色❷

▶ **目標為兒童+令人興奮的配色**

兒童一般喜歡粉色、黃色、藍色等明度比較高的顏色。

這類主題的配色可以參考一下市場上的玩具或者動畫片的顏色。

目標為兒童的配色

想要表現出興奮的感覺，可以增加所使用的色數，這樣比較容易有熱鬧的感覺。

色相配色
➡P.088

可以參考色相配色中的多色配色（三色配色、四色配色等）部分，在設計中的各處分佈紅、藍、黃等亮眼的顏色，呈現出東西很多的感覺，刺激觀者的想像。

讓人興奮的配色

選擇多種感覺熱鬧的顏色，然後根據目標為兒童的要求，將顏色提亮一些，這樣就能顯得更加可愛。

提高亮度
顯得更可愛

確定顏色的時候，有多種要素需要一一考慮。

如果目標群眾還是兒童及年長者，但改為「年長者+令人興奮」和「兒童+高級感」的話應該怎麼做呢？

目標群眾加主題，在此基礎上還要考慮商品或服務具體的代表色等，請大家嘗試一下變換主題設計配色。

CHECK

為呈現出高級感，可以減少所用色數；為呈現興奮感，可使用暖色系顏色。

［實踐］—— 配色的關鍵點

POINT❶

▶ 主色、亮色等比較靠近的時候，可以在其間加入基礎色

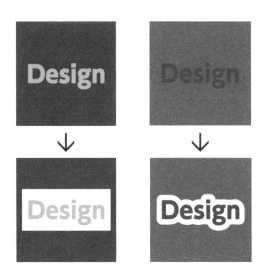

　　在同樣比較強烈的相鄰色的情況下，在其間加入基礎色或調整色調的顏色，就可以在不改變配色感覺的基礎上減輕衝突感，以增強辨識度。

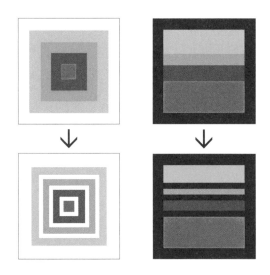

CHECK

即便是四色配色等熱鬧的配色，只要顏色之間能保持一定空間，整體感覺也可顯得很沉穩。

　　顏色用得越多，就越需要白色等基礎色，大面積的底色就顯得越重要。

POINT❷

► **靈活運用黑白等單色**

　　在配色還不熟練的情況下，基礎色用白色、灰色等單色會比較穩妥。

　　並且作為基礎色的單色，在明度上應該與主色拉開差距，這樣感覺更易整合。

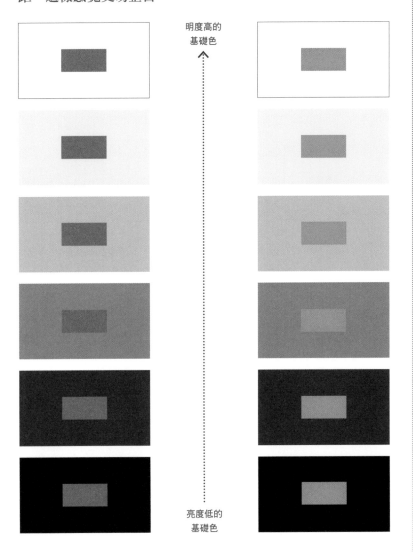

明度高的
基礎色

亮度低的
基礎色

　　明度並不是差距越大越好，還要看具體的平衡。主色如果比較暗，基礎色就明亮些；主色如果比較明亮，基礎色就暗一些，將顏色的易視程度調整好。

本章總結

正如本章「色彩給人的感覺」部分中所述，色彩本身就能帶來明暗、冷暖等感覺。另一方面，透過一些完全不同的途徑，我們的潛意識中也形成了對色彩的某些固定認知。

比如，紅色是提示危險的顏色，一般用於表現禁止的意思，紅綠燈的紅燈就是一個代表性的例子。

但在完全不同的情景下，紅色如果用到廁所標識上，就能讓人聯想到女性。

這是在日常生活中人們形成的習慣。

由此我們可以明白的是，根據情況和目標人群，色彩給人的感覺是會產生變化的。作為設計師，需要掌握並分析色彩的這些特性，才能恰當地選擇所需的色彩。

如果不知道如何去選擇顏色，可以參考廣告牌、海報、網站等既有設計物，也可以多觀察自己身邊的東西，比如風景、照片等。

長時間觀察也不會使眼睛疲勞的照片包含什麼顏色？一瞬間就能夠引人注目，辨識度和衝擊力都很高的廣告牌是怎樣配色的？還有能讓菜餚顯得更加美味的食器是什麼顏色等，在我們身邊可以發現很多不同的顏色組合。

分析這些配色，想一想為什麼用這種顏色，為什麼這樣組合，會對自己的配色設計有很大幫助。

第5章

文字排版

5-1 字體

　　在實際設計過程中，大標題和正文的設計都離不開文字。根據具體情況對文字進行整合，可以表現出各種不同的感覺。

　　文字是設計中一個非常重要的元素，首先先來瞭解一下字體及其構造等基礎知識。

　　在本章節中，還會結合實例講解字體及其大小的選擇，還有應如何確定字距和行距等，以及如何處理文字才能更美觀的技巧。大家可以使用手邊的設計軟體或文字處理軟體，實際動手來體驗一下字體及文字排版。

［基礎］—— 什麼是字體

在日本，有字體和字型兩種說法，嚴格來說，二者之間是有一些不同的。

字體是基於共同的風格及理念設計出來的一套文字，即使大小或者粗細有所差異，但是只要風格及特徵是相同的就是同一種字體。

而字型原本是英文活字印刷中，相同大小、相同風格的一套文字。相當於現在電腦系統中安裝的字體檔案。這裡說的字型並沒有特指某種大小，而是某種風格下某種粗細的一套文字被定義為一種字型。

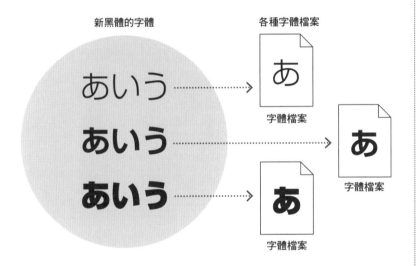

新黑體的字體　　　　　各種字體檔案

字體檔案

字體檔案

字體檔案

現在字體和字型的區分已經不是很明確了，一般來說一個字型也被當作一個字體，字體很多情況下也是字型的單位。

對於這些概念的定義今後很可能還會發生變化，基本來說，字體代表的是黑體等字型或者風格，而字型則是一個檔案。

[基礎] —— 宋體（有襯線字體）

　　宋體就是文字筆畫的前端有鉤的字型，英文中被稱為serif（有襯線字體）。宋體可以說是鋼筆書法風格的一種字體，線的粗細、轉角等並不均一，看起來比較有強弱感，給人柔和的印象。

CHECK

即便密集排列辨識度也很高，所以經常用於正文，並且能有效帶來優雅的感覺。

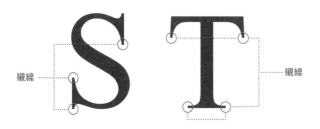

　　日文字體中，相當於宋體的字體是明朝體等有強弱感的字體，在日本被稱做「鱗」。

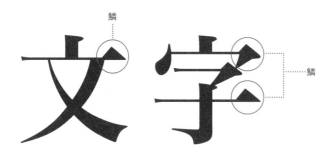

116

［基礎］—— 黑體（無襯線字體）

黑體字英文中被稱為sans serif，sans就是無的意思。也就是說黑體是沒有襯線的字體。和宋體不同，黑體字的筆畫較粗，轉角也比較硬，在日本，這種字體以沒有裝飾為特徵。

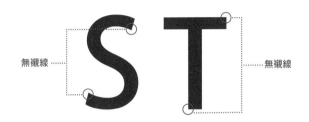

無襯線 　　　　　　　　　　　無襯線

日文字體中的黑體多少有些特殊。

基本來說在日本這類字體被稱為哥德體，筆畫比較粗，但其中也有接近宋體、帶有一些裝飾的黑體。小冢哥德體就是其中之一。

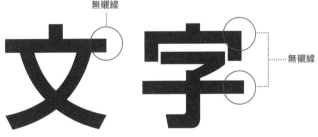

無襯線

無襯線

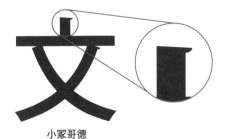

小冢哥德

117

有代表性的英文有襯線字體

Times New Roman

AGJPQWarg&259

ABCDEFGHIJKLMNOPQRSTUVWXYZ&
abcdefghijklmnopqrstuvwxyz!?;0123456789

CHECK

英文字體的名稱基本都
是音譯成日語的，所以
有時候讀法因人而異，
這一點需要注意。

Georgia

ABGJPQWarg&259

ABCDEFGHIJKLMNOPQRSTUVWXYZ&
abcdefghijklmnopqrstuvwxyz!?;0123456789

Trajan

ABGJPQWARG&259

ABCDEFGHIJKLMNOPQRSTUVWXYZ&
ABCDEFGHIJKLMNOPQRSTUVWXYZ!?;0123456789

American Typewriter

ABGJPQWarg&259

ABCDEFGHIJKLMNOPQRSTUVWXYZ&
abcdefghijklmnopqrstuvwxyz!?;0123456789

Garamond

ABGJPQWarg&259

ABCDEFGHIJKLMNOPQRSTUVWXYZ&
abcdefghijklmnopqrstuvwxyz!?;0123456789

Baskervill

ABGJPQWarg&259

ABCDEFGHIJKLMNOPQRSTUVWXYZ&
abcdefghijklmnopqrstuvwxyz!?;0123456789

Palatino

ABGJPQWarg&259

ABCDEFGHIJKLMNOPQRSTUVWXYZ&
abcdefghijklmnopqrstuvwxyz!?;0123456789

Minion

ABGJPQWarg&259

ABCDEFGHIJKLMNOPQRSTUVWXYZ&
abcdefghijklmnopqrstuvwxyz!?;0123456789

有代表性的英文無襯線字體

Helvetica

ABGJPQWarg&259

ABCDEFGHIJKLMNOPQRSTUVWXYZ&
abcdefghijklmnopqrstuvwxyz!?;0123456789

Arial

ABGJPQWarg&259

ABCDEFGHIJKLMNOPQRSTUVWXYZ&
abcdefghijklmnopqrstuvwxyz!?;0123456789

Avenir

ABGJPQWarg&259

ABCDEFGHIJKLMNOPQRSTUVWXYZ&
abcdefghijklmnopqrstuvwxyz!?;0123456789

Gill Sans

ABGJPQWarg&259

ABCDEFGHIJKLMNOPQRSTUVWXYZ&
abcdefghijklmnopqrstuvwxyz!?;0123456789

Myriad

ABGJPQWarg&259

ABCDEFGHIJKLMNOPQRSTUVWXYZ&
abcdefghijklmnopqrstuvwxyz!?;0123456789

Futura

ABGJPQWarg&259

ABCDEFGHIJKLMNOPQRSTUVWXYZ&
abcdefghijklmnopqrstuvwxyz!?;0123456789

Franklin Gothic

ABGJPQWarg&259

ABCDEFGHIJKLMNOPQRSTUVWXYZ&
abcdefghijklmnopqrstuvwxyz!?;0123456789

Eurostile

ABGJPQWarg&259

ABCDEFGHIJKLMNOPQRSTUVWXYZ&
abcdefghijklmnopqrstuvwxyz!?;0123456789

有代表性的日文明朝體（宋體）

リュウミン

和文フォントのかたち

あいうえおがぎぐげごサシスセソだぢづでど&
漢字和文書体！？：０１２３４５６７８９

ヒラギノ 明朝

和文フォントのかたち

あいうえおがぎぐげごサシスセソだぢづでど&
漢字和文書体！？；０１２３４５６７８９

遊明朝體

和文フォントのかたち

あいうえおがぎぐげごサシスセソだぢづでど&
漢字和文書体！？；０１２３４５６７８９

MS 明朝

和文フォントのかたち

あいうえおがぎぐげごサシスセソだぢづでど&
漢字和文書体！？；０１２３４５６７８９

小塚明朝

和文フォントのかたち

あいうえおがぎぐげごサシスセソだぢづでど&
漢字和文書体！？；０１２３４５６７８９

黎ミン

和文フォントのかたち

あいうえおがぎぐげごサシスセソだぢづでど&
漢字和文書体！？；０１２３４５６７８９

光朝

和文フォントのかたち

あいうえおがぎぐげごサシスセソだぢづでど&
漢字和文書体！？；０１２３４５６７８９

秀英明朝

和文フォントのかたち

あいうえおがぎぐげごサシスセソだぢづでど&
漢字和文書体！？；０１２３４５６７８９

有代表性的日本哥德體（黑體）

新ゴ

和文フォントのかたち
あいうえおがぎぐげごサシスセソだぢづでど&
漢字和文書体！？；0123456789

ヒラギノ 角ゴ

和文フォントのかたち
あいうえおがぎぐげごサシスセソだぢづでど&
漢字和文書体！？；0123456789

遊ゴシック體

和文フォントのかたち
あいうえおがぎぐげごサシスセソだぢづでど&
漢字和文書体！？；0123456789

MSゴシック

和文フォントのかたち
あいうえおがぎぐげごサシスセソだぢづでど&
漢字和文書体！？；0123456789

小塚ゴシック

和文フォントのかたち
あいうえおがぎぐげごサシスセソだぢづでど&
漢字和文書体！？；0123456789

メイリオ

和文フォントのかたち
あいうえおがぎぐげごサシスセソだぢづでど&
漢字和文書体！？；0123456789

AXIS

和文フォントのかたち
あいうえおがぎぐげごサシスセソだぢづでど&
漢字和文書体！？；0123456789

じゅん

和文フォントのかたち
あいうえおがぎぐげごサシスセソだぢづでど&
漢字和文書体！？；0123456789

［基礎］── 粗體字

即便是相同字體，粗細不同給人的感覺也不一樣。

一般來說，越細的字體越給人纖細優雅的感覺。反之，字體越粗，就顯得越有力也越穩定。

粗細不同的相同字體，並不僅是加粗筆畫，大多數情況下針對不同粗細，字型設計上也有微妙的調整，所以在挑選字體時，首先應該將不同粗細的版本並排比較一下，看看給人的感覺到底有什麼不同。

Helvetica
Light

AGJPQWarg&259

Helvetica
Regular

AGJPQWarg&259

Helvetica
Bold

AGJPQWarg&259

Times Regular

AGJPQWarg&259

Times Bold

AGJPQWarg&259

根據粗細微調字型的字體很多

一般來說，一種字體會有Light（細）、Regular（普通）、Medium（中粗）、Bold（特粗）等2～5個版本。

不同字體可能會用不同的詞來描述粗細，有些字體可能只有一種粗細，這些都要事先確認清楚。

CHECK

一般字體都會根據粗細的版本來微調字型，所以在使用軟體調整字體的時候盡量不要在原有字型上直接描邊加粗。

［基礎］—— 斜體字

字體中，也有一些斜體的版本，英文叫做Italic。

乍看之下，好像只是把字拉斜了而已。黑體類字體中，僅將基礎字體拉出傾斜度的確實比較多，但也並不完全如此。

特別是宋體等本身筆畫就有粗細變化的字體，其斜體字的字型一般也都是經過重新設計的。

Helvetica

Serif0123

Helvetica Italic

Serif0123

Times

Serif0123

Times Italic

Serif0123

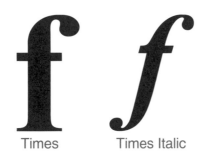

Times　　　　Times Italic

英文中有襯線字體的斜體字設計會發生很大變化

經過精心設計的斜體字，並不僅是將基礎字型拉出傾斜，而是每一個字都傾斜出了美感。進行設計時，只要所用的字體有斜體版本，推薦大家一定要使用。

[基礎] —— 日文字體與英文字體

日常排版中，除了日文字體以外，還會用到很多半形的英文字體，裡面也包括數字及符號。如果排版的文字中出現英文，那麼是用日文字體還是英文字體呢？很多人可能覺得無所謂，但其實日文字體和英文字體有很大區別。

日文字體

在規定的字符框架（正方形）中，確定字型的範圍。然後在其中設計出字符，每個字符的寬度及高度基本保持一致，以便識別。

日文不同於英文，可橫排也可豎排。所以基準線是上下及左右取中，其中因為還包含漢字、平假名及片假名等多種字符類型，相應字型的範圍也有所微調，留白部分的尺寸不能一概而論。

CHECK

所有字符的字符框架都是統一的，也就是說，所有字符所占的空間都是相同的。這樣的字體也被稱為等寬字體。
➡P.126

CHECK

如果大標題中漢字和片假名混排，那麼每個字符之間的間隔是需要手動調整的。

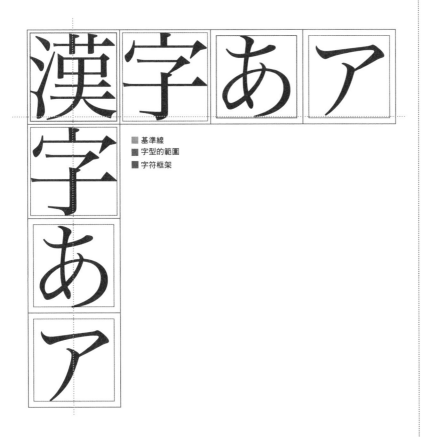

■ 基準線
■ 字型的範圍
■ 字符框架

124

英文字體

英文字體在設計的過程中有很多條基準線。

- 上緣線（ascender line）
- 大寫線（capital line）
- 中線（mean line）
- 基準線（base line）
- 下緣線（descender line）

同時英文字體和日文字體一樣，也有字符框架，每個字符通常僅在高度範圍內是固定的。

這種情況下，英文字體中的每個字符左右兩側的留白是根據具體字符調整的。

■ 上緣線　　■ 基準線
■ 大寫線　　■ 下緣線
■ 中線　　　■ 大框架

這裡希望大家能夠記住日文字體和英文字體各自的字符框架，也就是字符所占的範圍，以及字符對齊的基準，即基準線。

對文字進行排版調整的時候，基準線相關的知識是必須的。

CHECK

因為字符框架沒有固定的寬度，每個字符所占的空間是不同的。這種字體又被稱為比例字體。

➡P.126

CHECK

英文字體一般都要以基準線對齊。注意其字符框架等概念跟日文字體有很大區別。

125

等寬字體和比例字體

　　大多數英文字體都是以比例的方式排列的，每個字符的左右留白都是逐一設計的。與此相對，日文字體採用的是等寬的排列方式，不僅每個字符的框架固定，並且字符四周的留白也是一定的。

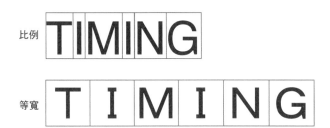

　　日文字體四邊都被框架規定好了範圍，所有的文字都占用相同的面積，而英文字體僅上下幅度被固定，左右的橫幅寬度會根據具體字型進行設計。

比例

I wanted to go and look at a place right about
the middle of the island that I'd found when I
was exploring; so we started and soon got to
it, because the island was only three miles
long and a quarter of a mile wide.
This place was a tolerable long, steep hill or
ridge about forty foot high. We had a rough
time getting to the top, the sides was so steep
and the bushes so thick. We tramped and
clumb around all over it, and by and by found
a good big cavern in the rock, most up to the
top on the side towards Illinois. The cavern
was as big as two or three rooms bunched
together, and Jim could stand up straight in it
It was cool in there. Jim was for putting our
traps in there right away, but I said we didn't
want to be climbing up and down there all the
time.

等寬

I wanted to go and look at a place right
about the middle of the island that I'd
found when I was exploring; so we started
and soon got to it, because the island
was only three miles long and a quarter
of a mile wide.
This place was a tolerable long, steep
hill or ridge about forty foot high. We
had a rough time getting to the top, the
sides was so steep and the bushes so
thick. We tramped and clumb around all
over it, and by and by found a good big
cavern in the rock, most up to the top on
the side towards Illinois. The cavern
was as big as two or three rooms bunched
together, and Jim could stand up straight
in it. It was cool in there. Jim was for
putting our traps in there right away,

　　比例字體本應該每個字符左右的留白都做調整。但如果不做調整，直接將比例字體以等寬字體的方式呈現，可以看出文字排列的平衡變得很糟糕。

［基礎］—— 其他字體

　　前面章節介紹了宋體、黑體等字體，除此之外字體的種類各式各樣。不僅英文字體，日文字體也在不斷的發展過程中形成了多樣的品種。

　　包含很多獨立設計的字體在內，先來看一下自己的電腦裡都安裝了哪些字體吧。

CHECK

日本的字體很多都源於毛筆書法，而英文的很多字體源於鋼筆書法。

手寫體

Edwardian Script ITC

Edwardian

老式體

Old London

Old London

裝飾體

Mistral

Mistral

Curlz

Curlz

勘亭流

勘亭流

勘亭流

楷體

楷體

楷書

隸書體

隸書

隸書

行書體

行書

行書

127

5-2 文字排版

POINT
▶ 文字也能給人不同的感覺。
▶ 適當進行加工，可以讓文字更易於閱讀，
也可以營造氛圍。

文字は、とても「楽」しい。

↓

文字は、とても「楽」しい。

文字排版設計就是在視覺上促進閱讀的技巧。

廣告、包裝、網頁以及以文字為中心的雜誌、書籍等，都需要透過文字排版設計使其易於閱讀，並將意圖明確地傳達給讀者。

這部分內容將從基礎到實踐，講解文字排版設計。

［基礎］—— 文字給人的印象

在介紹字體相關內容的時候也提到過，文字的形態可以帶給讀者各種不同的感覺。即便是相同的字體，大小、顏色、粗細以及加工效果不同，給人的感覺也有很大不同。

其中，大標題及廣告語的文字也是設計的核心內容，需要考量目標群眾以及品牌形象來進行安排。

筆畫粗細均勻的字體/穩定、安心

Title

整體比較纖細的字體/優雅、整潔

Title

手寫體、設計字體/韻味、原創

加粗且留白較少的字體/強力、厚重

Title

由此可見，不同形態的字體，即便是同一單詞Title，給人的感覺也是大不相同的。

TIPS 字體給人的感覺

　　即便是相同的字體，粗細以及圓潤度稍有變化，給人的感覺也會不同。

　　下面的圖表是本人繪製的。想要獲得跟所需感覺接近的文字形式，比如「女性＋健康＝圓角且略偏細的宋體」「執著＋強力＝加粗且有稜角的手寫體」等，具體可以參考下面的圖表。

　　當然，一切都有特例，並不是所有字體形式都可以照搬圖表的規律，這裡僅供大家在設計時參考。

CHECK

先看一下自己有哪些字體，然後製作一個自己的字體圖符，這是一個不錯的練習方法。

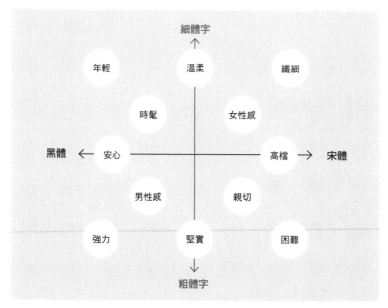

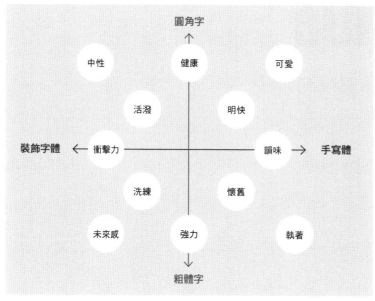

［基礎］— 文字間距（字距）

字距帶來的感覺

文字與文字之間的距離，也就是所謂的文字間距（字距），如果設置得好，也會影響最終的視覺效果。

字距拉大，給人感覺更纖細

Title → T i t l e

字距縮小，給人感覺更堅固

Title → Title

符號的字間距

文字中總會出現括號、嘆號、頓號、句號、雙引號等符號。

字體中這些符號的左右留白一般相對較多，將符號前後的間距進行調整可以使文字的整體感覺更加美觀。

調整前 文字は、とても「楽」しい。
文字は、とても「楽」しい。

↓

調整後 文字は、とても「楽」しい。
文字は、とても「楽」しい。

131

在排版日文字體的時候，平假名和片假名的留白略有不同，所以也需要調整字距以獲得整體平衡。

人的錯覺也會影響空間感，所以「フ」或「ス」這樣上開口比較大的字符旁邊會顯得空間很大。因此，很多日文字體「オ」和「ト」等字符左右側的空間比其他字符要大一些。

調整前 **フォントスペース**
フォントスペース

↓

調整後 **フォントスペース**
フォントスペース

用電腦進行文字排版時，因為參數的數值一目瞭然，所以很多人會過度依賴於數值。但好的文字排版最終還是需要靠人眼觀察來調整平衡。

CHECK

字距可以想像成字符和字符之間排列成點陣，每個文字的留白（點的數量）差距越小，排列就越整齊。

[基礎] ── 行距和行寬

行距

　　行與行之間的距離就是行距。而行寬則是一行文字的長度。這兩項設置決定了大段文字是否易於閱讀。為確保每行文字都能便於識別和閱讀，行距設為文字大小的150%～180%為宜。

> 　　這是日落時的事。一個家臣在羅生門下避雨。
> 　　寬敞的大門下，除了這個男人之外再沒有別人。只有一隻蟋蟀待在紅漆斑駁的大圓柱上。羅生門地處朱雀大路，按說除了這個男人，怎麼也應該還有兩三個路過的男女戴著斗笠或者烏帽來此躲雨。但這會兒除了這個男人之外再沒有別人了。
> 　　究其緣由，京都這兩三年來地震、龍捲風、火災、饑荒的災害此起彼伏，洛中可謂是相當蕭條。據記載，當時有人將佛像和佛具砸碎，帶著紅漆或者金銀箔的木頭就那麼堆在路邊當柴賣。洛中尚且如此，當然更沒人會顧得上去修繕羅生門。於是在這裡還能找到棲身之處的，除了狐狸就只有盜賊了

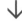 調整為適當的行距

> 　　這是日落時的事。一個家臣在羅生門下避雨。
> 　　寬敞的大門下，除了這個男人之外再沒有別人。只有一隻蟋蟀待在紅漆斑駁的大圓柱上。羅生門地處朱雀大路，按說除了這個男人，怎麼也應該還有兩三個路過的男女戴著斗笠或者烏帽來此躲雨。但這會兒除了這個男人之外再沒有別人了。
> 　　究其緣由，京都這兩三年來地震、龍捲風、火災、饑荒的災害此起彼伏，洛中可謂是相當蕭條。據記載，當時有人將佛像和佛具砸碎，帶著紅漆或者金銀箔的木頭就那麼堆在路邊當柴賣。洛中尚且如此，當然更沒人會顧得上去修繕羅生門。於是在這裡還能找到棲身之處的，除了狐狸就只有盜賊了

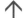 調整為適當的行距

> 　　這是日落時的事。一個家臣在羅生門下避雨。
>
> 　　寬敞的大門下，除了這個男人之外再沒有別人。只有一隻蟋
>
> 蟀待在紅漆斑駁的大圓柱上。羅生門地處朱雀大路，按說除了這
>
> 個男人，怎麼也應該還有兩三個路過的男女戴著斗笠或者烏帽來
>
> 此躲雨。但這會兒除了這個男人之外再沒有別人了。

行寬

　　如果文字量比較大，行數較多，那麼加寬行寬會更易於閱讀。

　　行寬與行距彼此密切相關，如果行寬太窄也會有礙於閱讀。從可讀性方面考慮，行寬控制在一行15～40個字左右，是比較合適的。且一般來說，行寬越寬，行距也應相應更寬才可方便閱讀。

10個字

　　　這是日落時的事。一個家臣在羅生門下避雨。

　　　寬敞的大門下，除了這個男人之外再沒有別人。只有一隻蟋蟀待在紅漆斑駁的大圓柱上。羅生門地處朱雀大路，按說除了這個男人

15個字

　　　這是日落時的事。一個家臣在羅生門下避雨。

　　　寬敞的大門下，除了這個男人之外再沒有別人。只有一隻蟋蟀待在紅漆斑駁的大圓柱上。羅生門地處朱雀大路，按說除了這個男人，怎麼也應該還有兩三個

32個字

　　　這是日落時的事。一個家臣在羅生門下避雨。

　　　寬敞的大門下，除了這個男人之外再沒有別人。只有一隻蟋蟀待在紅漆斑駁的大圓柱上。羅生門地處朱雀大路，按說除了這個男人，怎麼也應該還有兩三個路過的男女戴著斗笠或者鳥帽來此躲雨。但這會兒除了這個男人之外再沒有別人了。

　　　究其緣由，京都這兩三年來地震、龍捲風、火災、饑荒的災害此起彼伏，洛中可謂是相當蕭條。

CHECK

行距窄=行寬短，行距寬=行寬長，二者需互為比例。

［基礎］—— 文字的加工

未經加工狀態下的字體是正體，如果改變其比例，將其寬度拉長（高度壓短），就成了扁平體，如果高度拉長（寬度壓窄）則是瘦長體，拉成傾斜的則是斜體。

大標題等設計度比較高的文字，如果加工為瘦長體，則會給人清爽的感覺，如加工成扁平體則給人穩定的感覺。

但這是整體基於設計考慮後的結果，如果不是設計性很強的部分，僅是供一般性閱讀的文字，則不能因為「有點塞不下」或者「空間有富裕」而對文字進行變形。

長体 平体 斜体

這是日落時的事。一個家臣在羅生門下避雨。

寬敞的大門下，除了這個男人之外再沒有別人。只有一隻蟋蟀待在紅漆斑駁的大圓柱上。羅生門地處朱雀大路，按說除了這個男人，怎麼也應該還有兩三個路過的男女戴著斗笠或者鳥帽來此躲雨。但這會兒除了這個男人之外再沒有別人了。

究其緣由，京都這兩三年來地震、龍捲風、火災、饑荒的災害此起彼伏，洛中可謂是相當蕭條。據記載，當時有人將佛像和佛具砸碎，帶著紅漆或者金銀箔的木頭就那麼堆在路邊當柴賣。洛中尚且如此，當然更沒人會顧得上去修繕羅生門。於是在這裡還能找到棲身之處的，除了狐狸就只有盜賊了。

這是日落時的事。一個家臣在羅生門下避雨。

寬敞的大門下，除了這個男人之外再沒有別人。只有一隻蟋蟀待在紅漆斑駁的大圓柱上。羅生門地處朱雀大路，按說除了這個男人，怎麼也應該還有兩三個路過的男女戴著斗笠或者鳥帽來此躲雨。但這會兒除了這個男人之外再沒有別人了。

究其緣由，京都這兩三年來地震、龍捲風、火災、饑荒的災害此起彼伏，洛中可謂是相當蕭條。據記載，當時有人將佛像和佛具砸碎，帶著紅漆或者金銀箔的木頭就那麼堆在路邊當柴賣。洛中尚且如此，當然更沒人會顧得上去修繕羅生門。於是在這裡還能找到棲身之處的，除了狐狸就只有盜賊了。

CHECK

沒有足夠充分的理由，不要對正文的文字進行加工。

▶ 5-3 文字排版實踐

［實踐］── 根據視覺效果調整

前面已介紹了字距以及字體種類等知識，這裡來看看如何將這些知識結合起來組合運用，使整體獲得更好的平衡。

實踐 | 結合文字的大小和位置

▶不僅關注字距，還要結合文字大小及基準線等把握整體的效果

和文フォント

和字距是一個道理，即便是同一字體，平假名、片假名、符號等的大小在視覺上也經常會有些差別。

這種情況下，除了個別調整字距，還可調整文字的大小、基準線（高度）等的平衡，讓整體顯得更加均勻。

和文フォント

↓ 平假名和半形數字等加大一些，並調齊高度

和文フォント

和文フォント

↓ 收緊字距，讓間距更加統一

和文フォント

調整前 和文フォント

調整後 和文フォント

CHECK

如果文字加大後顯得比較粗，可以選用其他粗細的版本，或者透過描邊等進行調整。

136

課題 加工裝飾符號提高可讀性

▶ 符號等裝飾特別是日文中的引號等
可以考慮換一種字體

文字は、とても「楽」しい。

　　符號中的中括號等，可以當作文字的裝飾來用，這時僅調整字距可能效果還不夠理想。這種情況下，除了字距以外，建議改變一下符號的大小及字體種類，盡量顯得清爽一些。

字距
➡P.131

文字は、とても「楽」しい。

↓ 符號的尺寸要縮小，
並選用更細的字體

文字は、とても「楽」しい。

CHECK

特別是大標題等，並不一定要拘泥於某一種字體，還可以選用不同粗細的字體版本來進行組合，這樣感覺會更加清爽。

文字は、とても「楽」しい。

↓ 收緊字距，讓間距更統一

文字は、とても「楽」しい。

調整前 # 文字は、とても「楽」しい。

調整後 # 文字は、とても「楽」しい。

課題 自創符號及裝飾

▶ 如果找不到符合所需的粗細或形狀，可以自己嘗試製作新字體，而不依賴於現有字體

「括弧」+

雖說是文字排版，但符號類字符也不一定非要依靠現有字體。

有些字體並沒有細體的版本。這種情況下，一些符號可以用長方形或者線條來製作，文字中組合圖形來用。

日文引號可以是長方形的分解，加號可以是直線段的組合

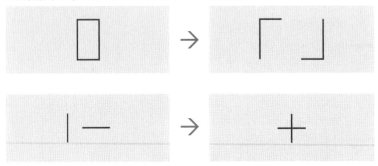

本來字體中沒有的細體字符，可用做好的圖形來代替

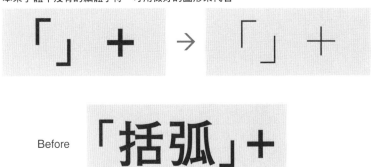

Before 「括弧」+

↓

After 「括弧」+

CHECK

小括號、大括號等都是頻繁使用的裝飾符號，可以練習一下根據所用字體自己製作。

138

[TIPS] ── 文字排版的關鍵點

POINT❶

▶正文一定要清爽

正文，特別是文字比較多的長段字，字體的選擇就比較關鍵。一般來說，正文用宋體會更方便閱讀，但有時候也會用黑體。

如果正文中使用黑體，應該盡量選擇細體字，這樣才更易閱讀。

新哥德粗體

> 　這是日落時的事。一個家臣在羅生門下避雨。
>
> 　寬敞的大門下，除了這個男人之外再沒有別人。只有一隻蟋蟀待在紅漆斑駁的大圓柱上。羅生門地處朱雀大路，按說除了這個男人，怎麼也應該還有兩三個路過的男女戴著斗笠或者鳥帽來此躲雨。但這會兒除了這個男人之外再沒有別人了。
>
> 　究其緣由，京都這兩三年來地震、龍捲風、火災、饑荒的災害此起彼伏，洛中可謂是相當蕭條。據記載，當時有人將佛像和佛具砸碎，帶著紅漆或者金銀箔的木頭就那麼堆在路邊當柴賣。洛

新哥德細體

> 　這是日落時的事。一個家臣在羅生門下避雨。
>
> 　寬敞的大門下，除了這個男人之外再沒有別人。只有一隻蟋蟀待在紅漆斑駁的大圓柱上。羅生門地處朱雀大路，按說除了這個男人，怎麼也應該還有兩三個路過的男女戴著斗笠或者鳥帽來此躲雨。但這會兒除了這個男人之外再沒有別人了。
>
> 　究其緣由，京都這兩三年來地震、龍捲風、火災、饑荒的災害此起彼伏，洛中可謂是相當蕭條。據記載，當時有人將佛像和佛具砸碎，帶著紅漆或者金銀箔的木頭就那麼堆在路邊當柴賣。洛

正文中所用的字體要盡量統一，即便有字體混排，也最好只限於符號或強調使用，並且盡量減少所用字體的數量，這樣才能讓正文易於閱讀。

CHECK

無論是在什麼情況下，正文都應盡量迴避裝飾系、卡通系以及手寫系的字體。

139

POINT❷

▶ 大標題和正文要強弱對比

設置正文和標題格式的時候，一定要注意形成對比，也就是有強弱感。

這種情況下，要盡量在文字的粗細及大小上拉開差距，這樣才能讓標題和正文的關係更明確。

> 標題 ●·· 新哥德細體
>
> 　這是日落時的事。一個家臣在羅生門下避雨。
> 　寬敞的大門下，除了這個男人之外再沒有別人。只有一隻 ●
> 蟋蟀待在紅漆斑駁的大圓柱上。羅生門地處朱雀大路，按說除
> 了這個男人，怎麼也應該還有兩三個

> **標題** ●·· 新哥德粗體
>
> 　這是日落時的事。一個家臣在羅生門下避雨。
> 　寬敞的大門下，除了這個男人之外再沒有別人。只有一隻 ●·········· 新哥德細體
> 蟋蟀待在紅漆斑駁的大圓柱上。羅生門地處朱雀大路，按說除
> 了這個男人，怎麼也應該還有兩三個

CHECK

呈現出對比（強弱）可以增加易讀性。如何拉開對比，可以參考「第二章版面」中「對比」的部分。
➡P.021

從強調標題的角度來講，使用不同的字體可以提高辨識度。

如果不經思考地在標題和正文上運用相似字體，效果很可能不理想。

> **標題** ●·· 新哥德粗體
>
> 　這是日落時的事。一個家臣在羅生門下避雨。●········· RYUMIN細體
> 　寬敞的大門下，除了這個男人之外再沒有別人。只有一
> 隻蟋蟀待在紅漆斑駁的大圓柱上。羅生門地處朱雀大路，按
> 說除了這個男人，怎麼也應該還有兩三個

> 標題 ●·· RYUMIN細體
>
> 　這是日落時的事。一個家臣在羅生門下避雨。
> 　寬敞的大門下，除了這個男人之外再沒有別人。只有一 ●······ HIRAGINO明朝
> 隻蟋蟀待在紅漆斑駁的大圓柱上。羅生門地處朱雀大路，按　　W2
> 說除了這個男人，怎麼也應該還有兩三個

（本章總結）

　　本來文字排版的任務是確定文字整體的構成，其中包含字體、字距、行距的調整以及版面的確定等。但因為版面設計的內容在第二章已經做過講解，所以本章中並未涉及。即便不考慮版面，文字的處理在設計中也是非常有分量的。

　　比如，為了提升公司內部打招呼的氛圍，需要將「早上好」這幾個字印在紙上並張貼。

　　這時，應該使用什麼字體呢？如果是對設計沒什麼興趣，完全不會考慮設計因素的人，肯定是直接使用電腦常用的字體「宋體」或「黑體」。

<div style="text-align:center; font-size:2em">

おはよう

おはよう

おはよう

おはよう

</div>

　　但如果我們嘗試換一下字體會產生什麼效果呢？

　　看到這樣的字體時，粗體字好像是男性低沉的聲音，圓體字好像是小孩子稚嫩的聲音，字體讓我們聯想到不同的人物。

　　即便文字是相同的，帶給觀者的感覺也大不一樣。利用這一點，我們就可以反過來控制觀者的感受。掌握了字體、字距等最基本的知識，就足以改變設計給人的印象，所以在瞭解字體種類的基礎上，還請大家自己動手嘗試一下。

第6章

設計的思維模式

6-1 以人為本的設計

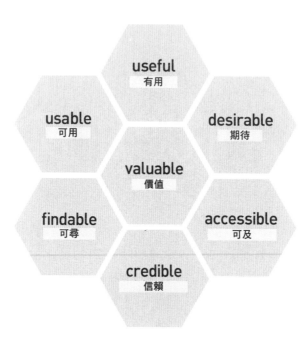

追尋設計的本源，只是讓外觀更好看而並不能稱為設計。

為此，設計在最初的思考階段，分析使用者是理所應當的。

但是在某些設計領域，特別是網頁設計中，更多人會認為「設計就是美化外觀」。設計師並不被當成規劃者。

所以為了還原設計的本貌，近些年來，設計必須要考慮使用對象的理念不斷深入人心，其結果是讓UI/UX設計變得更受關注。

本章著重講解與用戶密切相關的設計，解說什麼是UI/UX設計，並介紹在UI/UX中有效導入溝通、人物像、可及性、固有概念及其影響、行為引導及擬人化與輪廓線等要素的方法。

本章的內容略顯艱深，大家可以先理解一下專業詞彙的意思，以設計和用戶的關聯為切入點來閱讀本章內容，就不會那麼難懂了。UI/UX設計是設計師必須掌握的概念，大家可以在這裡了解一下它的基礎內容。

［基礎］—— 什麼是UI/UX

UI（User Interface）

UI就是User Interface，也就是用戶界面的縮寫，指的是實際接觸、搜索等使用者的操作感。

UI這個概念是隨著電腦出現並被研究的。

什麼形態才是易於使用的，在分析用戶行為的基礎上歸納什麼才是必要的，可以說機械類產品的發展史就是UI設計的歷史。

UI並不是指特定技術或知識的概念，而是彙總了手法、心理學、行動學等的一種理論性概念，具體設計包括提醒、引導、圖表分析、可及性等諸多方面。

UX（User eXperience）

UX就是User eXperience，也就是用戶體驗的縮寫，一般來說將其釋義為用戶的體驗或滿意度。

UX與UI密切相關，UI說的是用戶實際的操作感受，而UX泛指用戶的體驗，其中包含UI所指的操作感。

換而言之，UX不光關注是否易操作、易使用，還包括透過使用、用戶的體驗如何、是否覺得愉快或有趣，並且進一步挖掘體驗是否使用戶的行為產生什麼變化，最終目的則是使設計能夠感動用戶。

UX設計並不僅限於電腦界面，在多種領域中都有涉及。

在解說UX相關內容的時候，經常會用到彼得·莫維爾（Peter Morville）提出的蜂巢模型（參考上一頁內容）。

一般都以其中的7大要素為主來探討可用性，但UX的研究及理論並不僅被用戶所左右，也會受到包含電腦、智慧手機在內的電腦技術的影響，隨著技術的發展，今後也會不斷地有所變化。

［基礎］── 溝通

進行設計時，在設計師必備的能力中占據較大分量的其實是溝通能力。

從對話中把握客戶要求及目的的能力，決定了設計的最終效果。

從溝通中獲取訊息

首先想提醒大家注意的是，設計的委託方（客戶）對設計是沒有概念的。他們更不知道設計師是以怎樣的思路來進行設計的。

在這種情況下，他們能夠表達的只有「這感覺不錯」，說不出具體的要「時尚」還是「酷炫」的設計方向。

設計師和委託方進行溝通的時候，需要有技巧地透過對話掌握委託方到底是想要什麼樣的東西。

了解目的和方針

傳單也好、網站也好，不管做什麼，總要有一個目的。

不過在目的不明確的情況下，也可先提出具體的製作物，這時先重新檢討一下這種製作物是否符合目的。

製作詢問表

這裡假設委託方的目的是「招攬顧客」。但僅此而已的話，很難導出具體的設計。

所以需要對招攬的顧客進行深挖，找出其核心是什麼。

比如，目標群眾是哪一類；是想增加新顧客，還是回頭客；是希望顧客能夠到特定店面來惠顧，還是希望顧客能夠關注店裡的某種商品。同樣是招攬顧客，委託方一定要有更具體的期望或要求。

而委託方無法明確表述要求的情況實在太多見了。

所以在進行設計前，事先準備詢問表，將需要確認的事項一一列出，會有助於整理訊息。

詢問表所列項目的範例

設計課題	本案件主要的目的及課題等
商品名稱、服務名稱	服務等內容也是需要確認的範圍
促銷要點	特徵及優勢會左右設計
競爭商品	作為競爭對手的商品、服務也需要確認
目標群眾	年齡、性別等需要盡可能定位詳細
問題點	至目前為止能想到的問題點
預想的成果物	初期階段設想的是海報還是傳單等
日程	完成設計的計劃及何時能交貨等
素材、資料有無	素材、資料、商標、企業形象顏色等

CHECK

如果委託方是網站，詢問表中還需加入域名、管理權限等問題。所以具體詢問表的內容需要根據實際情況進行增減變更。

根據目的推導出製作物

　　如果能夠大概摸清目的，那麼具體需要製作什麼東西也就自然明確了。

　　如果目標群眾會經常使用網路，那麼就應該考慮在網路上發佈廣告。反之，如果是經常逛商店的，就應該考慮傳單或者海報等以印刷媒體為核心的製作物。

[基礎] — 人物像

所謂人物像就是明確具體企業或服務的目標顧客形象，根據目的及具體課題對顧客進行細分。

收集用戶的訊息

可以對用戶進行採訪或者問卷調查，先明確出用戶形象的基礎。

如果是線上服務，可以向用戶提供相似的服務，並且由此匯總問題及意見。

整理訊息完成人物像

將收集得來的訊息根據項目提取出重要的部分，然後結合概念表中確定的目標群體，對人物像的名字、經歷等進行深入的設定。

這種人物像不用做很多，最多做出三個就可以了。

人物像的範例

名字	可以不用全名
年齡	盡可能詳細的數字
學歷、職業	最終學歷以及職稱
家庭構成	包括是否有寵物等
興趣、特徵	與休息日的行為模式等相關聯
喜歡的媒體	獲取訊息的渠道
如何利用	網路（如果是網頁製作這項是必須的）
喜歡的事物	事物、顏色等多角度入手
口頭禪	讓人物像更具體

CHECK

人物像並不追求結果，而是以找出緣由為目的。對用戶進行採訪的時候，需要確認的是為什麼要使用這種商品或服務等的動機。

CHECK

不僅著眼於外在的特徵，性格、目標、習慣等內在要素也需要考慮。如果能再配張肖像照，形象就更加確實了。

預期及劇本

　　這裡根據描繪出的人物像，具體想像出人物的行動，構思出讓人物達成預期行動的故事及其關鍵點。

　　但這裡需要注意的是，不要以為我們描繪出的人物像都能達到預期。

　　當描繪的人物像有多個時，不一定要讓所有的人物都必須達到預期效果。在人物像中，一定要確保達到的效果是哪些，盡量讓其達到的效果有哪些，可對人物像進行一定程度的排序。

　　應該將收集的訊息與人物像相對應，防止預測人物行動的時候出現與實際不符的矛盾。

　　理念、人物像、劇本都湊齊後，設計以什麼為重會有更好方案，應該用什麼方式傳達，甚至如何應對身體條件等需要面對的問題也都自然浮現出來了。

描繪人物像的好處

　　描繪人物像的一大好處就是，可以在設計團隊內統一認識。

　　在進行一個項目的時候，很多人都會從自己的經驗及設想出發提出建議，這會造成方向性上的不統一。描繪出人物像後，大家都可以基於相同的用戶形象展開想像，這樣可以讓設計在方向上統一整齊。

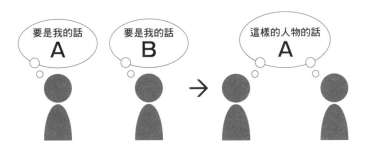

149

［實踐］—— 可及性

可及性也就是其是否易觸及，可將其當做易使用的程度來理解。

可及性的概念

這裡說的可及性是英文accesibility一詞，以前這個詞在設計中主要指的是面對殘障者或老年人的無障礙設計。

隨著網路的發展，這個詞彙在網路用語中是指訪問性，也就是面向大眾，如何讓大家能夠對網站進行訪問及瀏覽。

隨著社會的發展進步，現在accesibility在設計中已經不再侷限於無障礙設計，而更常意指一些面對大眾人群的思考。

將面對普通大眾的易用性作為設計的基本理念，也就是讓設計能夠達到無論什麼人、即便不懂操作、不具備相關知識，在任何情況下都能簡單操作，易於使用的境界是可及性的核心概念。

CHECK

如果目標人群包括老年人和殘障人士，那麼網頁的訪問方面就顯得比較重要了。

易用性

可能很多人一談到這點就會想到針對殘疾人等的無障礙設計，但這裡指的是無論什麼情況下，任何人都能輕鬆使用。

比如，電梯裡的按鈕面板，除了電梯門的旁邊外，很多電梯在腰平位置也設置了按鈕面板，這並不僅是針對殘疾人乘坐輪椅的考慮，也考慮到了身高還不高的兒童。這就是基於易用性的考量，是進行設計時的一大基準。

易用性方面的設計，主要是能夠讓使用者花最小的力氣達成目的，也就是多注意使用過程中人的動作以及負擔。

而網頁設計方面，如果考慮人的手指大小，那麼智慧手機等界面上的按鈕的大小應該在44像素以上。這也是基於易用性在設計上形成的一個基準。

► 網頁上連接的可點擊範圍設置為多大，在一定程度上決定了用戶的操作體驗

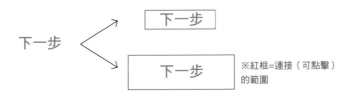

※紅框=連接（可點擊）的範圍

► 根據使用者的身體條件，不僅要考慮按鈕位置，還要調整按鈕的排列方式，從多角度來進行設計，以改善易用性

易掌握

　　易掌握這一點並不僅限於能否看懂、上手就會，而是帶有可供性（affordence）的意思在裡面，即表達的含義和實際功能是否達成一致。

　　比如在網站上，界面是平面的，但在平面上方設計立體風格的按鈕，人們一看便知這是可以按的。

　　再舉個別的例子，大家可以觀察一下廁所溫水清洗坐便器上的按鈕，按加號按鈕出水會變強，按減號按鈕出水會變弱，這也是功能和設計相調和的例子。如果再配合五級的指示燈，使用者就馬上能知道水流強度共五級這一可調功能設置了。

► 將按鈕設計成立體效果，可以點擊這點就一目瞭然了

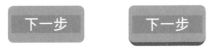

► 可以調整到什麼程度，現在處於什麼程度都顯示得很清楚，這是無論什麼人都清楚明白的設計

[實踐] ── 固有概念及其影響

人們基於過往的經驗而形成的固有概念，是很難像電腦檔案那樣一鍵刪除的。

如果接觸到的事物跟固有概念相悖，人們就會感到不適。

如果想對形成固有概念的事物進行訊息的翻新，需要分階段來操作，並且在設計上要考慮其影響。

固有概念帶來的阻礙和促進

我們在接受新事物的時候，會很大程度上受到自身對待類似事物既存概念的影響。

所謂固有概念帶來的阻礙，就是新訊息與既存概念相違背的情況下，對新訊息的接受度降低。

反之，固有概念帶來的促進就是新訊息與既存概念相符的情況下，對新訊息的接受度升高。

〈固有概念〉我們都有數字的概念，所以按順序來讀數字很容易

······> 1, 2, 3, 4, 5

〈阻礙〉如果改變了數字的順序，在讀數的時候，就需要對抗頭腦中固有的數字順序，對數字的排序進行重新認識，這時就會覺得很難讀、很難記

······> 3, 1, 4, 5, 2

固有概念的補足

設計中就需要重點進行固有概念的促進。

比如對兩種不同的服務進行說明，先要說清二者區別較大的部分，然後再依次說明細節的不同。按照先解釋大方面的不同，再進一步補充大方面下細節的不同及特徵，按照人們頭腦中既成概念的順序，採用不斷深入補充具體訊息的方式進行說明，這樣的說明方式相比下就比較細節差異要好理解得多。

也就是說，我們可以利用一般生活中既成的經驗或者概念，比如男性用品尺寸大且一般為黑色，然後以一定順序對這類既成概念進行具體訊息的補充，並不斷向下層深入，供消費者去理解。

商品 A
男性用
黑、紅兩種
尺寸是S,M,L三種

商品 B
女性用
粉色、紅色兩種
尺寸是XS,S,M三種

訊息的不一致

只要是生活在社會環境中，大家都有紅燈停、綠燈行這一既成概念。

如果將其反過來運用到設計中，就會讓觀者感覺非常不舒服。

這不僅是一個讓人不舒服的問題，還會直接影響到用戶的行為。

一般來說，網站上「下一步」的按鈕設計成綠色是最容易吸引人去點擊的，這也是人們的既成概念影響很大的一個例子。

如果將此按鈕設計成紅色，用戶會因為腦子裡已經有了紅色預示危險的概念，並且這會強烈影響去點擊這一行為。

設計中需要注意功能性以及固有概念中所含訊息的一致性，這樣才能讓用戶感覺更舒適，更容易做出決定。

CHECK

並不是說只要是綠色的就能提高點擊率。前提是這一局部的設計是跟整體設計相協調的。

下一步　　　下一步

［實踐］── 行為引導（nudge）

行為引導說的是對人們的選擇進行設計，透過初始設定及引導來設計人們的行為。

人們在產生某種行為的時候，會選擇使自己負擔小的，或可期待某種結果的，所以在進行行為引導的時候，需要對目標人群的期待及負擔進行考量，基本上來說，應該透過推薦及助推性的方式進行引導，而不是強制其進行選擇。

CHECK

想一想怎麼能將用戶引導至最終的目標。

初始設置

所謂初始設置，源於英文default一詞，也就是指什麼都不用做的狀態。

在促使人們進行選擇的時候，不要提供過多的訊息或數據，僅提示最低限度必要的部分，這樣可以達到減輕負擔的目的，讓人可以輕鬆愉快地進行選擇。

比如，在提供某種服務的時候，一般都會先給顧客提供一個基本條款，上面標註了最必要的服務訊息，也就是提供服務方設計好的初始設置。這樣的設計可以在簽約或者購買服務的時候，減輕顧客進行選擇的負擔，而且若是想要根據喜好進一步訂製服務也是可以的。

初始設置設計比較常見的案例有網站的用戶註冊頁面。

如果網站上想要宣傳的服務是面向男性或者男性比例比較高的，那麼在註冊頁面上性別可以初始設置為勾選男性，如果目標用戶年齡是30～40歲，那麼生日的選項也可以預設為此年代。

這就是比較有代表性的減輕用戶選擇負擔的例子。

⊘ 男性　　○ 女性

1978
1979
1980
1981
1982

年出生

警告與反應

反應現在的所選情況以及行動範圍給用戶，也就是告知其目前狀況，有助於用戶做出符合設計目的的選擇，且可減輕用戶選擇的負擔。有必要對選擇進行修改的情況下，最好是時時反應一些提示訊息，這一點還是比較關鍵的。

比如，用圖符提示鎖定的狀態，或者註冊欄中的選項出現填寫錯誤的情況時，可以時時反應錯誤提示等，設計中注意這些細節，就可以減少用戶的無用功能或者操作負擔。

鎖定的狀態　　　　請注意　　　　　請繫上安全帶

鑑別和推薦

如果選項比較複雜，可以按類別進行區分，這樣可以減輕選擇時的負擔和猶豫。

比如，音樂可以標註是搖滾還是流行等類別，然後還可以對每類進行細分，比如按年代分為90年代、00年代等。這樣進行複合型的選擇就變得容易了。

還有，可以提供一些進行選擇的推動力，比如讓可信的人進行推薦等，都比較有效果。

在商品促銷方面，「店長推薦」以及「銷量第一」等表達方式都是此類意圖，事先預測購買者的目的並明確標記出來，這樣顧客不用一個一個商品都看一遍就能做出選擇，減少了挑選的負擔。

搖滾
新舊排序
本店推薦
銷量排名

外國音樂排名
國內音樂排名

流行
新舊排序
本店推薦
銷量排名

根據類別，可以具體推薦出「搖滾類第一名」「流行類第一名」。這樣可以在沒有強迫性的基礎上促使顧客做出選擇。

［實踐］—— 擬人化與輪廓線

人形的事物一般很容易引起人們的注意。

所以在進行設計的時候可以參考人的身體輪廓或身體局部形態。一般來說男性會傾向於喜歡女性身體的曲線形。

身體的比例特徵

進行擬人化造型的時候，最簡單的方法是模擬出身體的內收曲線。上外凸、下內凹的形狀可以讓人聯想到人的形態，並且不自覺地產生好感。

如果想在設計中進一步運用擬人化設計，可以考慮導入理想的身體比例。

那麼，所謂理想中的身體比例又是什麼呢？其實之前介紹的黃金比例就是了。頭頂到肚臍與肚臍到腳尖的長度比如果是黃金比例，就是很完美的人體比例了。

還有，看著舒服的臉部比例，就像之前所說，歐美人喜歡黃金比例，而日本人更偏好白銀比例，這裡也可以對此進行運用。

CHECK

使用擬人化的設計，可透過感覺來傳達可供性（功能或意義）。比如，網站上會用手指形狀的光標，就是透過擬人化，讓人一下就能明白是可以點擊的。

CHECK

進行設計的時候，需要注意歐美喜歡黃金比例，日本則喜歡白銀比例的這一區別。
➡P.032～037

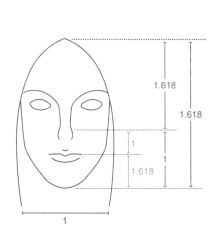

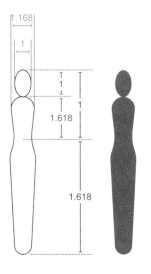

156

輪廓帶來的娃娃臉效果

　　一般成年人看到小孩子，都會覺得特別單純、可愛，這一點也可以運用到圖形及設計中。孩子的臉部特徵與黃金比大相徑庭，眼睛大大的，臉部輪廓也是圓圓的，額頭很大，會很容易讓人產生信賴感。就如之前在講造型的第三章中也曾經提到，卡通角色中自然可以考慮用小孩子的形象。

形狀給人的印象
➡P.053

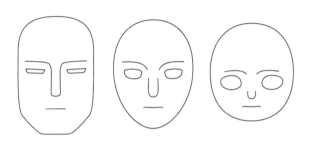

　　輪廓帶來的效果除了以上所述的，還可以用到比如按鈕的設計上。長方形的按鈕如果加上圓形的倒角，就會比帶稜角的按鈕顯得更有親和力，讓人更易產生好感。

　　網站上運用了很多造型中的圓角，也可以說是利用了圓角更有信賴感的這一效果。

CHECK

是不是造型越圓越好，這可沒有那麼絕對。值得注意的是，越沒有稜角，力量感會越差，說服力也相對有變弱的傾向。

本章總結

就好像在本書一開始所說，設計實際上是規劃工作。

並不僅限於美化外觀，進行設計時需要了解對象及目的，並由此找到最合適的方法、途徑、佈局等，這才是設計的本質。

因此在進行設計的時候，需要具備掌握人類行為模式的行為學，以及解讀潛意識的心理學知識，考慮人的心理、狀態以及身體條件。

在此基礎上的設計必然有其形成的緣由。也就是說，好的設計一定是有堅實的理論基礎的。

本章針對設計中運用到的心理學知識進行基礎講解，現在市面上講解行為學以及設計心理學的書籍還是很多的。

如果想要系統、深入地學習設計，掌握這一領域的知識還是非常有用的。

第7章
關於檔案資料的處理

7-1 設計檔案的基礎知識

POINT

▶ 設計檔案中必然出現的矢量格式和向量格式。

▶ 瞭解印刷及網路所需檔案尺寸的概念。

▶ 檔案方面需要掌握的基本知識。

無論是圖像還是文字，在目前的平面設計及網頁設計中，設計師最終需要提交的都是「檔案」。

這裡說的檔案就是用電腦製作出來的設計成果。處理過的圖像、排好的版面、文字以及裝飾物都保存為電腦裡的數據檔案，或用於印刷或用於網站。

特別是印刷和網站這兩塊，因為都屬於平面設計的範疇，所以很多時候其檔案會被混同，但二者之間的差異其實還是不少的。這裡就著重介紹一下二者的不同，看一下在管理設計檔案的時候需要注意些什麼。

透過本章的內容，希望大家能夠掌握檔案的種類、管理方法以及製作檔案的相關基礎知識。

[基礎] —— 什麼是檔案

解析度

在處理圖像的時候，最需要注意的可以說就是解析度了。

解析度通常以ppi（pixel per inch，每英寸像素數）或dpi（dot per inch，每英寸點數）為單位，通俗來說就是圖像的細膩程度。

類似350dpi這樣的參數，數值越大，圖像就越精細，即圖像越精美。

300dpi

72dpi

※ppi（pixel per inch，每英寸像素數）或dpi（dot per inch，每英寸點數）
ppi是一英寸中有多少像素的英文縮寫，同樣dpi是一英寸中有多少個點的意思。兩個都是單位，意思也基本相同

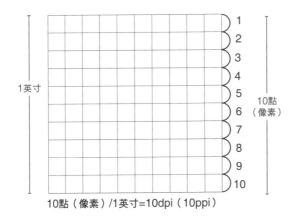

1英寸　　　10點（像素）

10點（像素）/1英寸=10dpi（10ppi）

字體

使用電腦進行設計的時候，都會遇到的一個問題就是字體。

每台電腦所裝的字體，會因為製造商、軟體以及個人設置而不同，在自己的電腦上做好的檔案，如果直接拷貝給別人，但別人的電腦上又沒有安裝你所使用的字體，就會直接將設計的字體替換為其他的字體來顯示。

印刷品上的字體通常可以透過轉曲的方式將文字轉化為圖形，以繞開字體的問題。

但這樣處理的話，再想對文字進行修改就很費力了，失去了字體應有的特性，只是可以保證完全按照設計意圖進行印刷。

在網站中，可以使用在線字體（webfont）等，有很多方法都可以用於解決字體的問題。

CHECK
電腦上只要沒有相應的字體，一般來說肯定無法正常顯示。

CHECK
轉曲後文字也就變成了圖形。

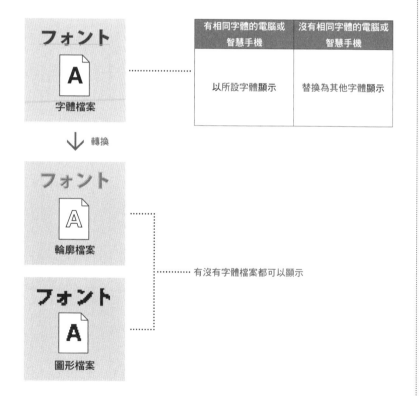

有相同字體的電腦或智慧手機	沒有相同字體的電腦或智慧手機
以所設字體顯示	替換為其他字體顯示

字體檔案

↓ 轉換

輪廓檔案

有沒有字體檔案都可以顯示

圖形檔案

［基礎］—— 如何製作檔案

設計用軟體

　　平面媒體的印刷品、網站、智慧手機應用等的設計製作，電腦上都有專門的軟體可以使用。

　　日本現在最主流的是Adobe公司開發及銷售的設計軟體，以Illustrator和Photoshop等為代表，但這些都是為專業人士準備的，軟體價格不菲。

　　想要使用價格便宜一些的或是免費的軟體，功能上肯定會打一些折扣，針對向量圖的軟體有GIMP，矢量圖的則有Inkscape。還有針對網頁設計的Sketch軟體，現在用戶量也呈增長的趨勢。

<div style="border:1px solid">CHECK

資料製作或介紹性傳單這類簡單的東西，可用PowerPoint來做也沒問題。但如果是精美的印刷品或商業網站的製作就不太夠用了。</div>

Adobe
http://www.adobe.com/jp

Inkscape
https://inkscape.org/ja/

GIMP
http://www.gimp.org/

Sketch
http://bohemiancoding.com/sketch/

基礎 向量圖檔案

　　主要用於處理向量圖檔案的軟體，一般也被稱為修圖軟體。

　　向量圖這個概念在之前介紹解析度的時候也提到過，是以像素為單位構成的圖像，簡而言之就是用方形的點來還原圖像。

　　向量圖這種圖像檔案則是由一個一個的四方形的像素構成，像素的顏色以及參數設置的訊息就是圖像數據。

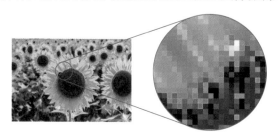

CHECK

在Adobe的Photoshop
中放大顯示圖像就可以
看出，圖像是由一個個
不同顏色的四方形構成
的。

▶ 優勢

　　向量的圖像檔案適用於再現照片等細節極其豐富、配色非常複雜的圖像。

▶ 劣勢

　　因為像素點的面積是不能改變的，所以如果對原圖像數據進行放大或縮小，會損害畫質。

　　特別是拉大原圖像時由於超過了原有的畫質，像素點之間需要補充來路不明的點，整體看起來會顯得模糊不清。

原先不具備的部分會
以中間色進行補償

拉大150%

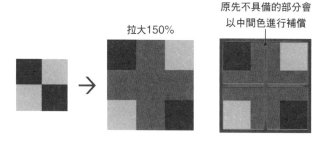

▶ 檔案格式

　　bmp/jpg/png/psd/tiff等

▶ 軟體

　　Photoshop/GIMP等

基礎 基礎矢量圖

矢量圖又叫繪圖圖像。

矢量圖主要由點與點位置的坐標，連接坐標的線形、粗細、方向（矢量），進一步還有線構成的圖形顏色等複雜的數值訊息構成，是由此方式再現圖形的圖像檔案。

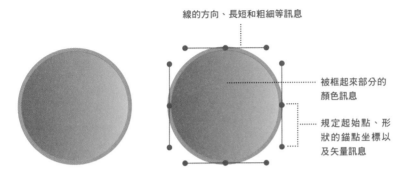

線的方向、長短和粗細等訊息

被框起來部分的顏色訊息

規定起始點、形狀的錨點坐標以及矢量訊息

▶ 優勢

透過計算坐標、顏色等檔案訊息在現圖形的方式下，放大縮小以及旋轉、變形等操作都不會導致畫質劣化。

後期加工等操作也很簡單，做好檔案之後改變顏色，或替換其中一部分都很容易。

▶ 劣勢

照片等顏色複雜的圖像，以及添加濾鏡等處理較為複雜的情況下會很難處理。

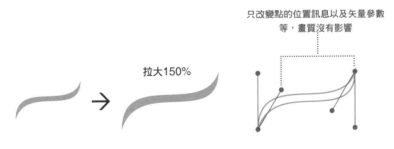

只改變點的位置訊息以及矢量參數等，畫質沒有影響

拉大150%

CHECK

不管縮放到什麼尺寸都可以，基本上來說商標等都是做成矢量圖的。

▶ 檔案格式

ai/eps/svg等

▶ 軟體

Illustrator/Inkscape/Sketch等

［基礎］── 印刷的基礎知識

瞭解印刷品，首先要瞭解紙張以及油墨的概念。

這裡會介紹最普通的印刷品的製作方法及特徵等。

顏色

CMYK
➡P.083

印刷檔案是CMY這三原色加上黑色來構成的。印刷品當然如其名，需要在紙上印上油墨，就好像用顏料往紙上畫畫一樣，印刷也大概是這樣的感覺。

CMYK相關內容請參考色彩的章節。

CHECK

本書中統稱為油墨，在印刷行業可能有其他的叫法。

TIPS 特別色

以CMYK四色為核心印刷，主要是透過反射光來呈現顏色，所以在表現明亮的顏色方面存在劣勢。

因此如果想用螢光色或金色、銀色等特殊的顏色來印刷時，就需要使用被稱之為特別色的油墨。

比如螢光粉這一顏色，用CMYK四色怎麼混合也無法呈現出來。所以印刷時摒棄混色的概念，單獨生產這種顏色的油墨，出現這種顏色的地方就單獨用這種油墨來印刷。

由此，特別色印刷中，有僅用這一種顏色的單色印刷，也有CMYK四色再加一種特別色的五色印刷，或加兩種特別色的六色印刷，模式也很多樣化。

那麼在製作印刷檔案的時候，遇到特別色就需要單獨為其製作相應數據。

CHECK

代表性的油墨品牌有DIC、Pantone等，每個品牌都有特別色的色卡販賣。

CMYK+金色專色=5色印刷

單位

文字的單位在平面設計以及DTP（Desk top publishing）行業中一般用Q（級）或點，但如果使用PowerPoint等通用性軟體來製作印刷檔案，一般以毫米為單位。

圖像

基於圖像數據中設置的CMYK值，分解為C、M、Y、K四張印版來印刷。

一般設計軟體中都有色彩模式的選項，這裡如果設置為CMYK以外的，比如RGB等模式直接印刷很可能無法得到預想的顏色。

還有，有關印刷的解析度，根據印刷機的規格，可達到的解析度也會有所不同，但一般來說，用於印刷的圖像解析度在300～350dpi。

如果圖像解析度太低，印出來會很模糊。

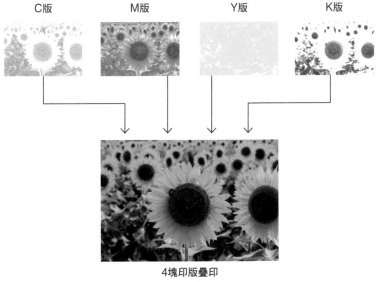

4塊印版疊印
解析度在300dpi以上

<div style="border:1px solid">

CHECK

為避免印刷中油墨乾裂或沾花，CMYK的油墨總量（TAC值）一般會控制在一定數值下，比如300%。

</div>

167

[基礎] —— 印刷檔案的製作方法

印刷品的檔案都有一定的製作規範。

現在來看看最基本的檔案製作規則。

尺寸

印刷品總要有紙張或者塑料等作為載體,所以這類實際存在的載體都會有以毫米或釐米為單位的實際尺寸。

首先要確定成品的用紙尺寸,然後再根據尺寸進行設計。比如,如果是名片,一般來說尺寸是91毫米×55毫米,傳單等則是A系列或B系列紙張的尺寸。

55mm

91mm

	A系列		B系列	其他		
A0	841×1189	B0	1030×1456	名片	55×91	—
A1	594×841	B1	728×1030	明信片	100×148	—
A2	420×594	B2	515×728	長形3號信封	120×235	A4三折可裝入
A3	297×420	B3	364×515	長形4號信封	90×205	B5三折可裝入
A4	210×297	B4	257×364	方形2號信封	240×332	A4可裝入
A5	148×210	B5	182×257	方形3號信封	216×277	B5可裝入
A6	105×148	B6	128×182	洋式4號信封	105×235	A4三折可裝入
A7	74×105	B7	91×128	洋式3號信封	98×148	B5四折可裝入

CHECK

比較常見的印刷品有A系列、B系列、明信片、信封等,除此之外還有很多特規尺寸的。在接到印刷品相關的工作時,一定要先確認其具體尺寸。

裁切標記

　　如果設計的印刷品是A4尺寸（210毫米×297毫米），家用的噴墨印表機和辦公使用的雷射印表機等，基本上都是A4紙張一張張打印輸出。但如果是專業印刷機，就會將很多張排在一張大紙上，周邊會有裁切標記的定位。根據裁切線在印刷後進行裁切。最終獲得成品尺寸大小的多張。

　　這樣，與A4單張輸出相比，頁面邊緣也可精確印刷，且印刷效率很高。

在這個位置裁切　　　　十字線　　　　　　角線

在這個位置裁切十字線
角線

在這個位置裁切　　　　十字線　　　　　　角線

TIPS | 出血

　一般來說，印刷和裁切是在不同的機器上進行的。印刷
範圍和裁切範圍的精度會有1～2毫米的偏差。為此，設計檔
案的要素如果完全按照成品尺寸來做，會因為裁切上精度的
偏差而導致周邊露白。

　為此，製作印刷檔案的時候，設計時要稍微外放一點，
也就是讓印刷的面積比成品尺寸大一點，以防止周邊露白。
這種略微擴大印刷面積的手法就叫做出血。一般來說印刷檔
案四邊各有3毫米的出血。

因為裁切偏差，露出紙色的示意圖

對應裁切偏差四邊要素都外放的示意圖

TIPS 安全處理

　　除裁切偏差之外還有一個問題會影響到最終效果，這裡要提醒大家注意。

　　文字、照片還有商標等重要的要素，設計時要將其放在頁面邊緣，不能緊貼成品線，需向裏挪一點。

　　這就是安全處理，只要向裏移動2毫米左右就可以使重要的要素不受裁切的影響了。

因裁切的偏差，左右兩側最終成品線的位置會略不同，邊緣文字等要素可能會被裁切掉

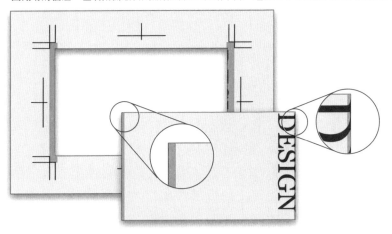

文字等要素向內側移動2毫米，即便裁切有偏差也不會造成影響

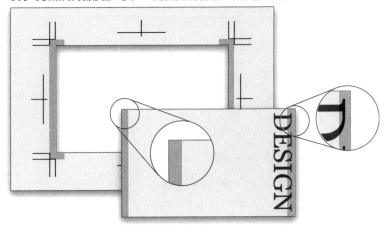

171

[基礎] —— 印刷方式與設備

印刷可以分為凸版、凹版、平板、絹網等種類。

凸版印刷

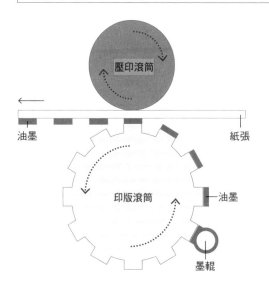

印版上沾油墨的部分是凸型，也就是像印章一樣是凸起的部分用於轉印。

往紙上轉印時的壓力會導致紙張凹陷或變形，但印刷力強，效果也很銳利。不過在印極細的線條時，則會有向外暈染擴大的傾向。

凹版印刷

與凸版印刷相反，沾油墨的部分是凹型，然後油墨再轉印到紙張上。

可透過調整油墨轉印到紙張上時的量來表現濃淡，印刷效果可以很精美，適合印刷照片等。但極細的細節有不易上油墨的傾向，不適合太細緻的印刷。

凹版印刷在日本也被稱為gravure印刷，因用於雜誌上的照片頁而留下此名。現在這類照片頁還被稱為gravure頁。

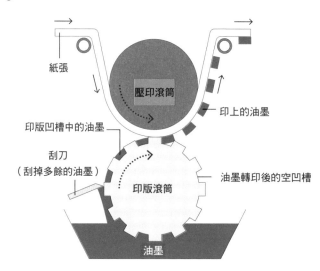

平版印刷

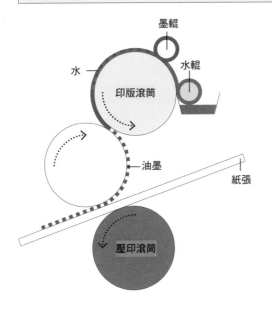

利用水油不相容的原理,在沒有印刷要素的部分上塗水或硅化物等增油性材料,有印刷要素的部分沾上油性墨水,然後轉印到紙張上。平版印刷又被稱為膠版印刷,現在商業印刷主流的平版印刷方式是將油墨先轉印到膠布上,然後再轉印到紙張上。其最大的特點是不直接將油墨印到紙上,而是中間經過某種媒介進行轉印。這是平版印刷和其他印刷的最大區別。

因為還原性高,很適合書籍、傳單、海報等大規模印刷。

絹網印刷

相對於有細微網眼的介質,透過可透過和不可透過的區別,也就是在介質上有沒有網眼的區別,油墨透過網眼形成印刷的方法。

最早的絹網印刷是用綢緞(布),所以流傳下來的絹網印刷這一名稱,也可稱為孔版印刷。

絹網印刷是可以應對曲面等的印刷,兼容的材料比較多樣,如T恤衫等立體布料的印刷,還有塑料、金屬等印刷都可以使用。

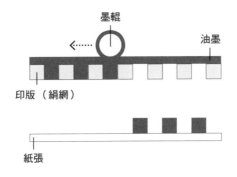

無版印刷

隨著電腦以及數字檔案的普及,發展出了與傳統的製版轉印油墨完全不同的無版印刷方式。其特點是不用製版,可以基於檔案直接在紙上印出來。

家用的噴墨印表機、使用墨粉的雷射印表機等都是此類印刷方式。

[基礎] ── 網頁的基礎知識

網頁的載體是顯示器等顯示設備。

這裡雖然定義為網頁，但其實一些跟互聯網沒關係的媒體，比如應用軟體、電子廣告營幕等線下媒體也跟網頁媒體差不多。

色彩

網路世界都是經由顯示器展現出來的。

顯示器是透過RGB，也就是光的三原色來顯色的。

單位

顯示的規格，根據使用者的設備規格，也就是具體顯示器的規格會有所不同。

為此，很難事先確定某種特定的尺寸，網頁設計沒有具體的多少釐米或毫米的尺寸概念。

在網路世界裡，基本上單位都是Pixel（像素）。

像素是顯示畫面上的最小單位，也就是顯示器上顯示顏色的最小面積。

沒有比1像素單位小的點。

圖像

網頁上的圖像解析度一直以來都是以Macintosh為基準的72dpi為主流。但是近十年間，智慧手機等網路功能不輸於電腦的移動設備且不斷地發展，電腦自身的性能也大大提升，顯示設備解析度的概念也有所變化。不論是智慧手機、平板電腦還是電腦，其中一部分產品的解析度已經變得很高了。

特別是智慧手機和平板電腦，大多數產品的顯示解析度都達到了傳統的1.33～3倍。

在這種情況下，現在以智慧手機、平板電腦還有電腦為顯示媒介的網頁製作中，圖像解析度基本已經從傳統的72dpi升級為其兩倍的144dpi。

RGB
→P.082

CHECK

所使用的顯示器的顯色特性會各有不同，無法像印刷那樣統一顯色是網路媒體的一大特徵。

CHECK

網站以及智慧手機的解析度在今後還會不斷變化，解析度達到印刷的程度應該也不是很遙遠的事情了。

[基礎] —— 網頁檔案的製作方法

網路媒體是根據使用環境、大小、顏色等都會發生變化的特殊媒體。

使用上的通用性可以說是必須要考慮到的，這裡需先瞭解一下基本的知識。

尺寸

由於使用者的顯示設備各有不同，因此網頁設計沒有特定的尺寸規定。

在圖像部分也已經介紹過，顯示器等顯示設備，每個顯示設備的解析度都是不一樣的。顯示器的尺寸和解析度等要素結合起來，決定了顯示尺寸的不同。

進行網頁設計和製作時，需要找到相對普及的尺寸，可以調查一下現在世界範圍內的操作系統和顯示器規格的市場占有率。

電腦用顯示器代表的尺寸（解析度） 單位=px

［基礎］—— 基礎網頁製作所必須的知識及檔案形式

網頁製作過程中，會用到各式各樣的編碼技術。其中，HTML和CSS是最基本的。即便作為設計師也不能繞過需以這兩項技術來談網頁設計。

HTML

HTMI是HyperText Markup Language的簡寫，即統稱為標記語言，也就是讓電腦能夠識別「這一部分是重要的標題」「這一部分是正文等」的語言形式。

CSS

CSS是Cascading Style Sheets的簡寫，即層疊格式表，相對於HTML的說明性，CSS可以說是裝飾性的。

通過CSS可以設置文字、背景、顏色、圖像及其位置等版式相關的訊息。

JavaScript

現在網頁製作中用到最多的編程語言就是JavaScript。

網站中如果有可動的要素，或需根據條件進行計算等，可以透過寫JavaScript代碼實現多種多樣的效果和功能。

常見的點擊按鈕可以彈出窗口，郵件填寫欄裡面提示錯誤等，都是JavaScript的功勞。

CMS

CMS是Content Management System的簡寫，即網站內容管理及發佈系統。基於類似部落格以及社交網絡等簡單的內容上傳操作，是建構網站的系統，由此簡化站內新網頁的追加及修改。

有了CMS系統，即便不懂HTML和CSS等語言的人，也可以在管理頁面上透過固定的管理方式進行網站內容的添加、修改等操作。在現存的多種CMS中，世界範圍內市場占有率最高的應該是WordPress，很多大型網站都用它。

<div>

CHECK

對要素進行說明，就如同將日語翻譯成中文，HTML就像是將人類的語言翻譯成計算機的語言。

CHECK

可以記作HTML是賦予意義，CSS是賦予裝飾。

CHECK

jQuery是將JavaScript的功能打包的一種資料庫，作為比較容易使用的編程語言，在網頁製作中廣泛應用。

CHECK

由於使用了CMS以及PHP等編程語言，想要進行一些自定義設置則需要一些編程方面的知識。

</div>

[TIPS] ── 字體及素材的版權

　　字體和圖符等素材也和照片、設計等一樣是有版權的。

　　具體來說能夠在什麼範圍內使用，規定各不相同。通常除了著作權人明確的字體及素材，都要在標明的使用規範內使用。對商標等進行註冊，或製作商業用途的二次製作物時，其中包含的字體為主的設計都需告知最初的設計製作者，並申請其許可，部分情況下可能還會產生使用費。

　　這些都受版權法的保護，不能隨意使用。

　　相反設計師設計出的商標等設計物後，需要將使用權轉讓出去。轉讓使用權的時候，設計師有權保留自己的版權。因此在提交設計的時候一定不能忽視版權，事前多確認。

　　在世界範圍內流行的字體以及素材中，也有很多免費字體和免費素材。雖然這些免費字體等的授權是完全開放的，但其中也有一部分是禁止商業用途使用的，這一點一定要注意。

CHECK

電腦中使用的字體及素材，有些是免費的，有些則是收費的，種類繁多。使用的時候要注意其授權範圍是否包含商業用途。

著者紹介

北村 崇 (KITAMURA TAKASHI)

1976年生。神奈川縣秦野市出身。

曾任職於POP‧廣告‧展示廣告製作公司，2006年成立設計事務所TIMING。

除了LOGO商標、形象角色設計、印刷品、形象商品製作等綜合圖像設計之外，

也以網站策劃總監、設計者的身份，負責網頁設計、建構CMS等活動。

定期舉辦以設計初學者為對象的教學講座及研討會，並積極經營社群活動。

著作有《現場で必ず使われているWordPressデザインのメソッド》

（MdN Corporation出版）

《ビジネスサイト制作で学ぶWordPress「テーマカスタマイズ」徹底攻略》

（Mynavi Corporation出版，以上皆為共著）。

Web site：TIMING DESIGN OFFICE http://timing.jp/
　　　　　設計研討會@赤羽　　　　　http://timing-design.jp/

Twitter：@tah_timing

Instagram：tah_timing

執筆協力：相澤奏惠/鈴木舞

http://isbn.sbcr.jp/76968

感謝您購買本書。

如果您對本書有任何感想及意見，歡迎至上述URL連結，留下您寶貴的意見。

我們會參考作為今後提升出版品質以及新的出版企劃方向。

同時，關於本書的更新資訊、下載檔案、以及讀者提問事項的連絡格式等，亦公

布於上述URL連結。

請各位讀者多加利用。

關於本書的相關詢問事宜，也請參考本書卷頭的資訊刊載頁面內容。

從零開始學設計：平面設計基礎原理

作　　者／北村崇
發 行 人／陳偉祥
發　　行／北星圖書事業股份有限公司
地　　址／新北市永和區中正路458號B1
電　　話／886-2-29229000
傳　　真／886-2-29229041
網　　址／www.nsbooks.com.tw
E–MAIL／nsbook@nsbooks.com.tw
劃撥帳戶／北星文化事業有限公司
劃撥帳號／50042987
製版印刷／皇甫彩藝印刷股份有限公司
出 版 日／2017年 11 月
I S B N／978-986-6399-69-5(平裝)
定　　價／500 元

ZERO KARA HAJIMERU DESIGN

Copyright © 2015 Takashi Kitamura

Chinese translation rights in complex characters arranged with SB Creative Corp., Tokyo
through Japan UNI Agency, Inc., Tokyo

國家圖書館出版品預行編目(CIP)資料

從零開始學設計：平面設計基礎原理 / 北村崇
　作. -- 新北市：北星圖書, 2017.11
　　面；　公分
　ISBN 978-986-6399-69-5(平裝)

1.平面設計

964　　　　　　　　　　　106012606

雕塑解剖學

ANATOMY SCULPTING

片桐裕司 著

ISBN 978-986-6399-24-4

北星圖書事業股份有限公司
NORTH STAR BOOKS CO., LTD.

動物雕塑解剖學

ANIMAL MODELING

片桐裕司 著

ISBN 978-986-6399-70-1